創意無限大
親子同樂玩摺紙

內閣府認證ＮＰＯ法人國際摺紙協會理事長 **小林一夫◎著** **彭春美◎譯**

漢欣文化事業有限公司
Han Shin Cultural Enterprise Co., Ltd.

目次

實用的摺紙90

可愛的摺紙 107

可以玩的摺紙 122

節日的摺紙 143

摺圖的符號

一般來說，要表現摺紙的做法（摺法）時，會畫成摺圖（摺紙順序圖）來表現。這個時候，就會使用到許多指示摺法規則的符號。在此介紹本書中出現的摺法符號。在開始摺紙之前，請先仔細閱讀並牢記在心。

凹摺
摺向內側，好像要將凹摺線（虛線）藏起來一樣。

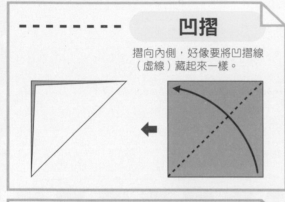

凸摺
摺向外側，好像要將凸摺線（一點鎖線）露出來一樣。

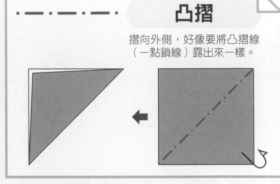

翻面
左右翻面。上下不改變。

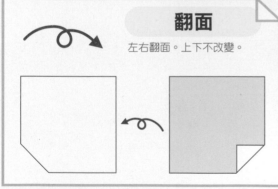

轉向
改變方向。如摺圖所示改變作品的方向。

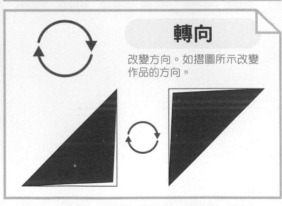

放大
將圖放大來看。

摺出摺痕
先摺一次再打開，在紙上形成線條（摺痕）。

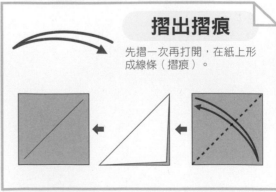

剪入

用剪刀剪入畫線處。

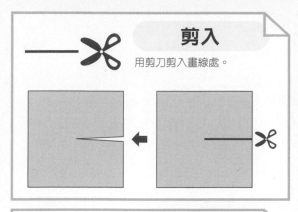

打開

打開箭頭進入處。

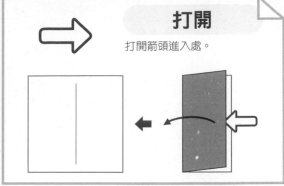

階梯摺

交互進行凹摺和凸摺,形成階梯。

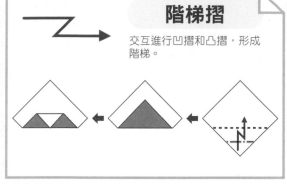

等寬·等角度

將記號標示的部分摺成相同的寬度或角度。

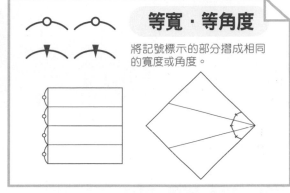

蛇腹摺

反覆進行好幾次凹摺和凸摺的摺法。

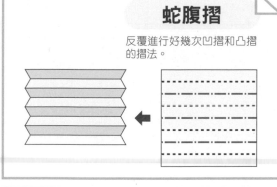

捲摺

反覆進行凹摺,好像捲起來般的摺法。

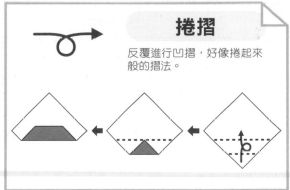

向外反摺

好像將末端翻向外側的摺法。

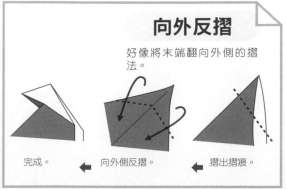

完成。　　←　向外側反摺。　　←　摺出摺痕。

向內壓摺

好像將末端夾入內側的摺法。

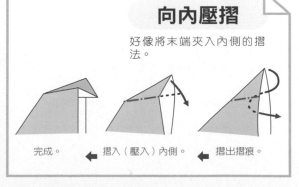

完成。　　←　摺入(壓入)內側。　　←　摺出摺痕。

本書的閱讀方法・使用方法

本書基本上並不使用雙面色紙（正反兩面都有顏色的紙），而是以只有單面上色、最普通的教學色紙所製作的作品為主；也有部分使用的是A4尺寸等大型紙張所製作的作品。以比插圖更容易想像的照片為主體，並附上摺法說明。可以一邊看照片一邊摺，非常容易瞭解。

●分類名稱
用顏色區分每個分類，
也一同記上作品名。

●使用紙張的張數、大小等
使用1張色紙便能完成的作品就不會特別標明
使用紙張的大小等情報。

●作品名

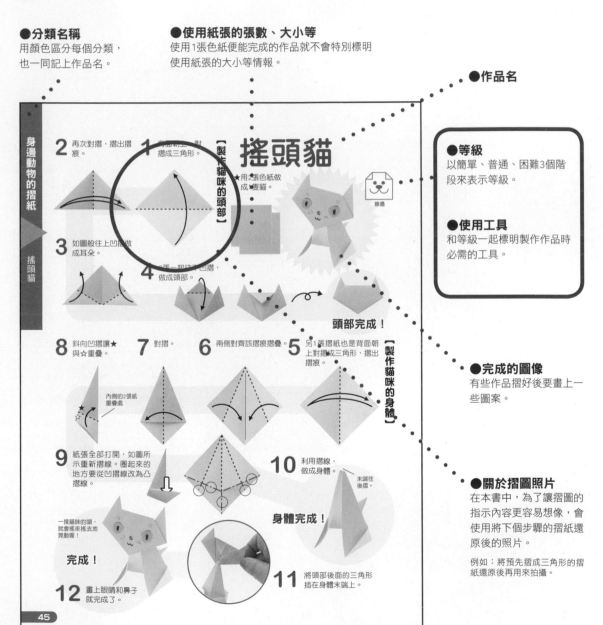

●等級
以簡單、普通、困難3個階
段來表示等級。

●使用工具
和等級一起標明製作作品時
必需的工具。

●完成的圖像
有些作品摺好後要畫上一
些圖案。

●關於摺圖照片
在本書中，為了讓摺圖的
指示內容更容易想像，會
使用將下個步驟的摺紙還
原後的照片。

例如：將預先摺成三角形的摺
紙還原後再用來拍攝。

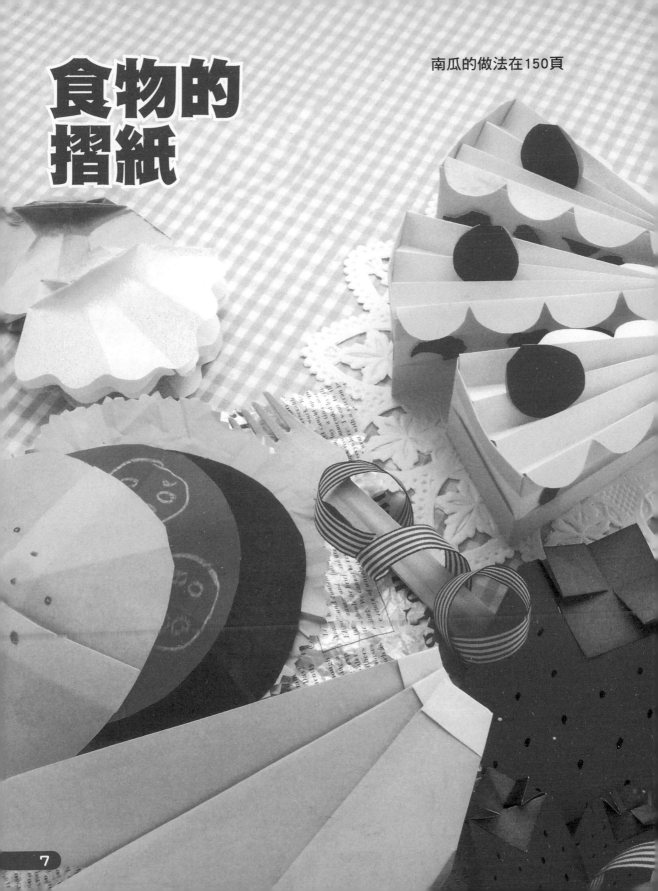

食物的
摺紙

南瓜的做法在150頁

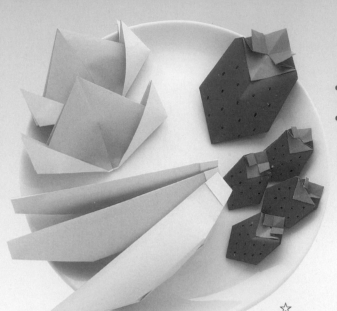

草莓

簡單

1 對摺成三角形，摺出十字摺痕。

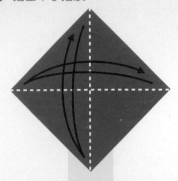

2 再次摺出十字摺痕。接著再讓3個☆和★重疊。

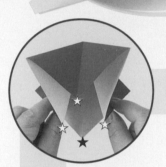
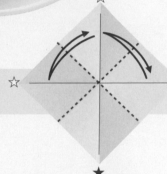

3 如圖所示，左右角都只向內摺1張。背面摺法也相同。

4 像要隱藏摺過的部分一樣，如圖般，只將1張翻摺過來。背面摺法也相同。

5 將上面1張如圖般往上摺，做成「蒂」的部分。

也可以試著將色紙分成4等份（裁切成4個正方形）來摺摺看。

7 打開，壓摺成四角形。另一邊的摺法也相同。

6 將突出的2個三角形往上摺。

完成！

8

桃子

簡單

1 摺出摺痕，
讓3個☆和★重疊。

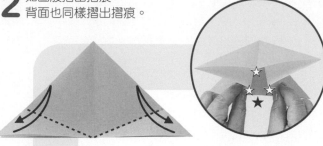

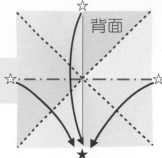

背面

2 如圖般摺出摺痕。
背面也同樣摺出摺痕。

3 使用摺痕，
將4個角都向外反摺。

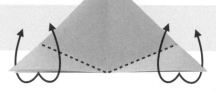

完成！

香蕉

簡單

1 對摺成三角形，摺
出摺痕後，如圖般
摺疊。

2 在圖中的位
置做凹摺。

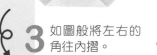

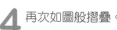

3 如圖般將左右的
角往內摺。

4 再次如圖般摺疊。

5 將★做好凹摺後，
在中央線對摺。

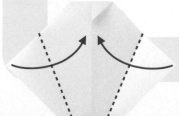

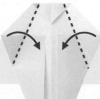

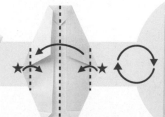

完成！

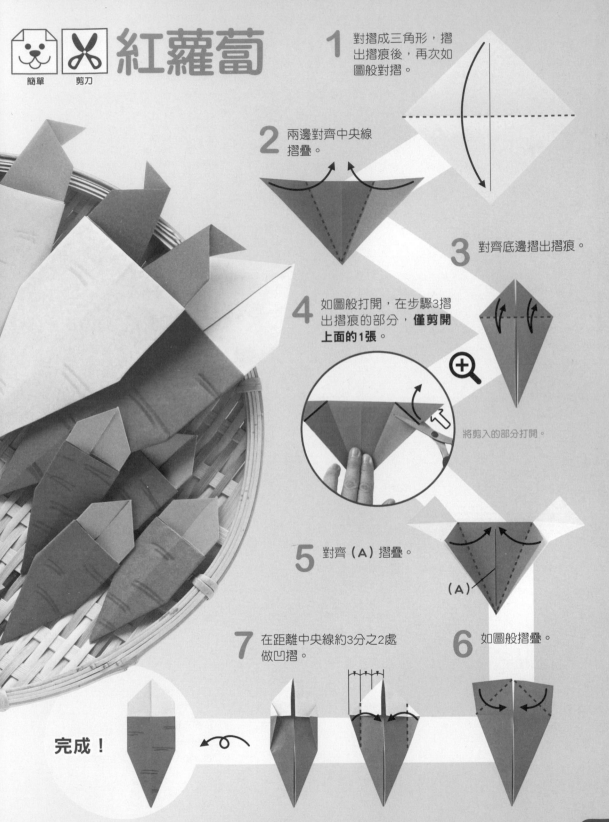

簡單　剪刀　**紅蘿蔔**

1 對摺成三角形，摺出摺痕後，再次如圖般對摺。

2 兩邊對齊中央線摺疊。

3 對齊底邊摺出摺痕。

4 如圖般打開，在步驟3摺出摺痕的部分，**僅剪開上面的1張。**

將剪入的部分打開。

5 對齊（A）摺疊。

（A）

6 如圖般摺疊。

7 在距離中央線約3分之2處做凹摺。

完成！

香菇

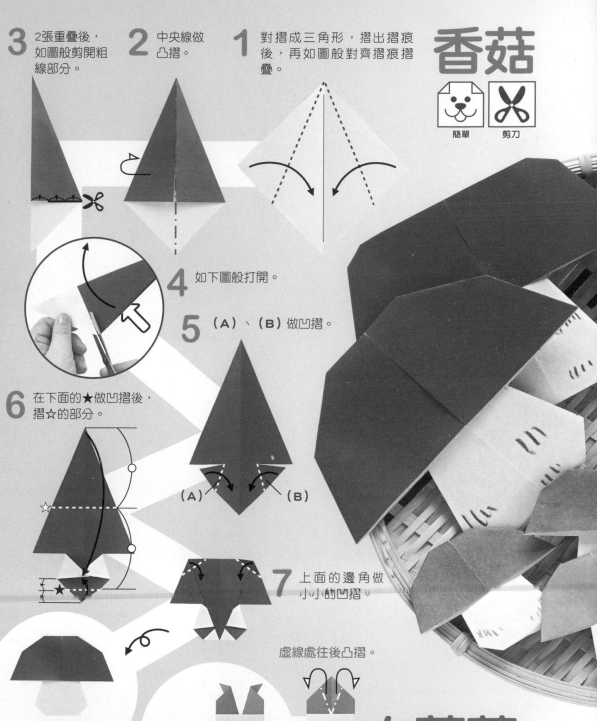

1 對摺成三角形，摺出摺痕後，再如圖般對齊摺痕摺疊。

2 中央線做凸摺。

3 2張重疊後，如圖般剪開粗線部分。

4 如下圖般打開。

5 （A）、（B）做凹摺。

(A)　(B)

6 在下面的★做凹摺後，摺☆的部分。

7 上面的邊角做小小的凹摺。

虛線處往後凸摺。

完成！

完成！

白蘿蔔

使用綠色色紙。綠色面朝上，以和紅蘿蔔相同的做法摺到最後。

簡單　　剪刀

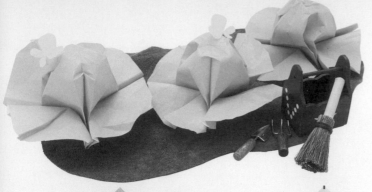

高麗菜

困難

1 摺出摺痕。
讓3個☆和★重疊。

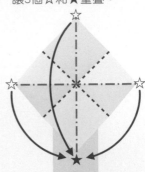

2 對齊中央線，
摺出摺痕。

3 利用步驟2的摺痕，
如圖般打開後再摺疊。

摺好時

正在摺的模樣

4 其他3個部分做法
也同步驟2～3。

5 將上面1張向右摺。
背面摺法也相同。

6 打開中間，
上面的1張做凹摺。

打開的模樣。
背面摺法也相同。

7 上面的1張向右摺。
背面摺法也相同。

8 如圖般只摺上面1
張。背面摺法也相
同。

9 拿著對角線，拉開。

10 讓葉片朝外側拉開，另一組對角
線（○和●）也同樣進行。各組
對角線一點一點地輪流拉開。

將尖角剪成弧形，
看起來就更像高麗
菜了。葉片也可以
做階梯摺。

完成！

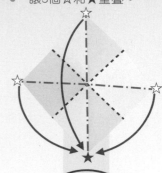

原案：內山興正

柿子

普通

1 摺出摺痕。
讓3個☆和★重疊。

8 摺向左側。
背面摺法
也相同。

（Ｂ）　　　（Ａ）

7 上面1張向右摺（Ａ），
接著如圖般將上面1張對
齊中央線摺疊（Ｂ）。背
面摺法也相同。其他也同
樣進行。

2 對齊中央線，
摺出摺痕。

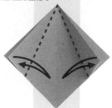

9 如圖般地拿著，吹氣使其膨
脹。

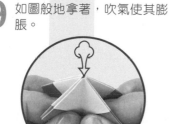

6 同樣地，向右摺2張後，
上面1張向上摺。背面摺
法也相同。

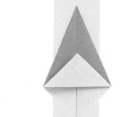

3 利用步驟2的摺痕，
如圖般打開後再摺疊。

10 用棉花棒等從中間的洞孔
進入，調整形狀。最後讓
蒂頭稍微浮起一點。

完成！

5 上面1張向右摺，接
著如圖般將上面1張
向上摺。背面摺法也
相同。

摺好時

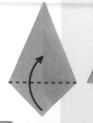

正在摺的模樣

4 其他3個部分做法也同
步驟2～3。

蛋糕

普通　　剪刀　　黏膠

以4分之1大小的色紙來製作第9頁的草莓。

海綿蛋糕的部分是使用正方形色紙對半裁剪的 2 張紙；奶油部分是使用約 3 分之 2 大小的 1 張色紙；裝飾則是使用 4 分之 1 大小的 1 張色紙。

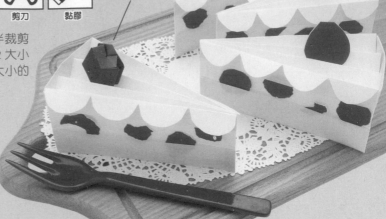

1 **製作海綿蛋糕。**將對半裁剪的長方形色紙黏貼在一起。

約0.5cm

2 橫向對半摺出摺痕。

3 上面以3分之1的寬度、下面以2分之1的寬度做凹摺。

4 在互相黏貼的地方做凸摺。

6 將背面的摺痕改為凸摺，如圖般插入組合。

5 在距凸摺處約10cm的地方，2張重疊摺出凸摺的摺痕。

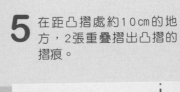

10cm

15

將裝飾部分的色紙對摺,用剪刀剪下裝飾在上面的部分後,其餘的用手撕成小塊,插在側面奶油上下的口袋中。

完成!

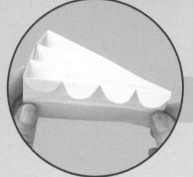

14 波狀部分放在外側。

13 摺好後如圖般放入海綿中。

12 全部打開,摺出凸摺線,進行蛇腹摺。

（B）

（A）

（C）

9 如圖般對摺。

10 如圖般對摺。

11 如圖般剪成弧形。

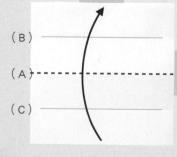

（B）

（A）

（C）

8 如圖般對摺。

7

製作奶油。 如圖般摺出摺痕。

照片是以白色色紙拍攝。

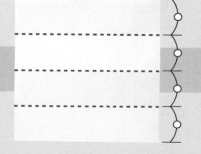

漢堡

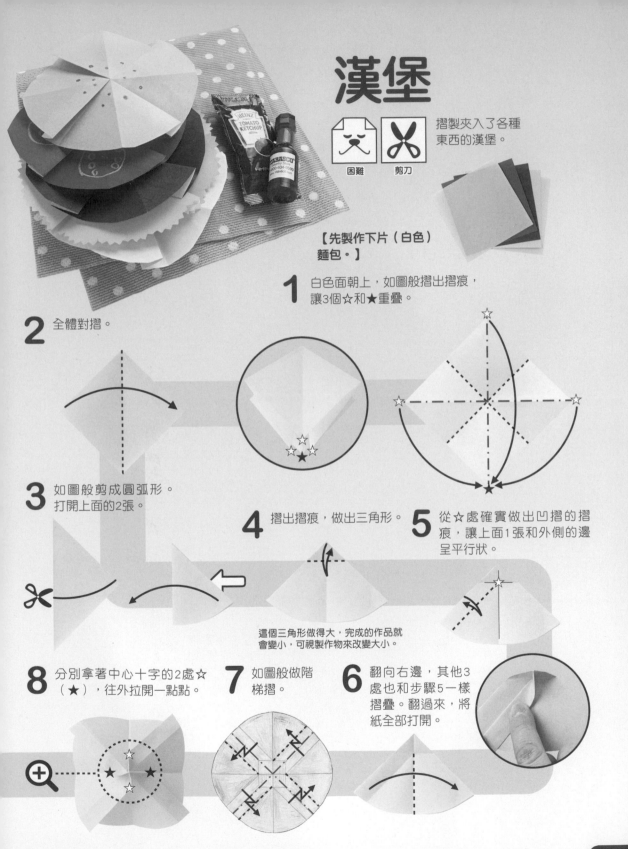

摺製夾入了各種
東西的漢堡。

困難　剪刀

【先製作下片（白色）
麵包。】

1 白色面朝上，如圖般摺出摺痕，
讓3個☆和★重疊。

2 全體對摺。

3 如圖般剪成圓弧形。
打開上面的2張。

4 摺出摺痕，做出三角形。

這個三角形做得大，完成的作品就
會變小，可視製作物來改變大小。

5 從☆處確實做出凹摺的摺
痕，讓上面1張和外側的邊
呈平行狀。

8 分別拿著中心十字的2處☆
（★），往外拉開一點點。

7 如圖般做階
梯摺。

6 翻向右邊，其他3
處也和步驟5一樣
摺疊。翻過來，將
紙全部打開。

10 將突出的部分剪掉。

四角形不是很漂亮也沒關係。

9 做出小小的四角形後，一邊壓著十字，一邊從上方一點一點地壓扁。

其他色紙的做法也相同。可以在步驟 3 修剪時變化大小，或是用剪刀在外側剪出鋸齒狀。

肉

番茄

生菜

上片麵包

下片麵包

下片麵包完成！

做好後，如圖般重疊即可。

完成！

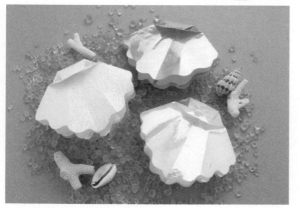

扇貝　普通　剪刀

1 如漢堡中的步驟1般摺出摺痕，摺疊起來。上面1張如圖般加入2條凹摺摺痕。背面也同樣進行。

5 下方剪成波狀。

4 從上方將打開的部分一點一點壓平。

3 如圖般將手指放入中間，紙張摺向自己。上面的部分打開成四角形。

2 在三角上摺出摺痕。

完成！

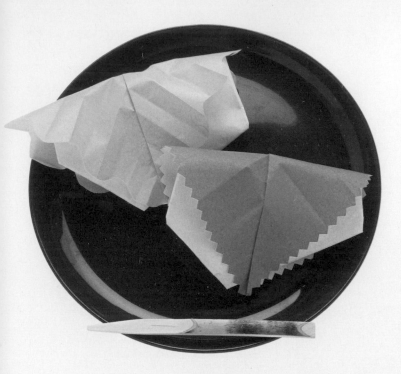

櫻餅

簡單　　剪刀　　黏膠

餅體使用 15 cm 見方的色紙，葉
片使用裁剪成 12 cm 見方的色紙。

【餅體】

3 如圖般做凹摺。

2 左右朝正中央做凹摺。
紙尾插入另一邊的開口
處。

1 在對角線下方約1cm處摺出摺痕，放上
做為內餡的衛生紙團等。依摺痕摺成
三角形。

背面

1cm

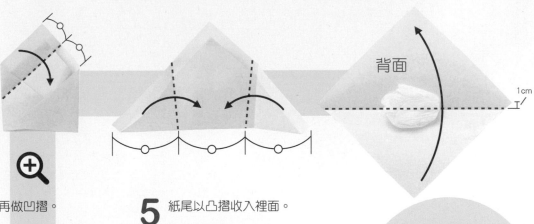

4 再做凹摺。

5 紙尾以凸摺收入裡面。

完成！

【葉片】

1 對摺成三角形。

2 如圖般做凹摺。

3 以約1cm的寬度做蛇腹摺。

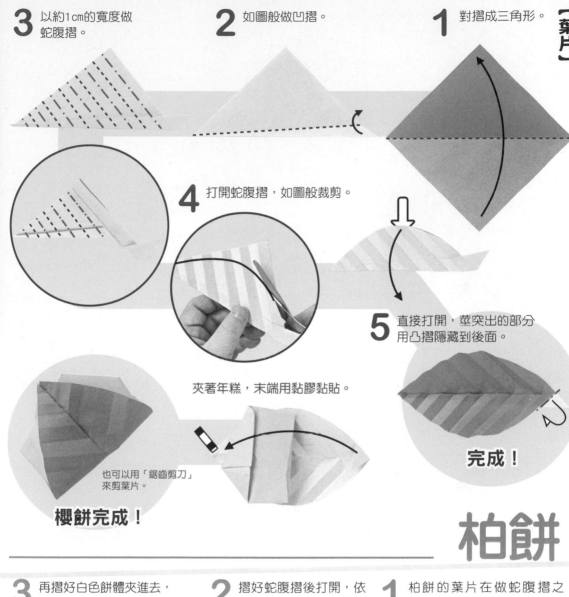

4 打開蛇腹摺,如圖般裁剪。

5 直接打開,莖突出的部分用凸摺隱藏到後面。

完成!

夾著年糕,末端用黏膠黏貼。

也可以用「鋸齒剪刀」來剪葉片。

櫻餅完成!

柏餅

1 柏餅的葉片在做蛇腹摺之前,要先如圖般畫好裁剪線。

2 摺好蛇腹摺後打開,依畫好的線來裁剪,如圖般展開。

3 再摺好白色餅體夾進去,柏餅就完成了。

完成!

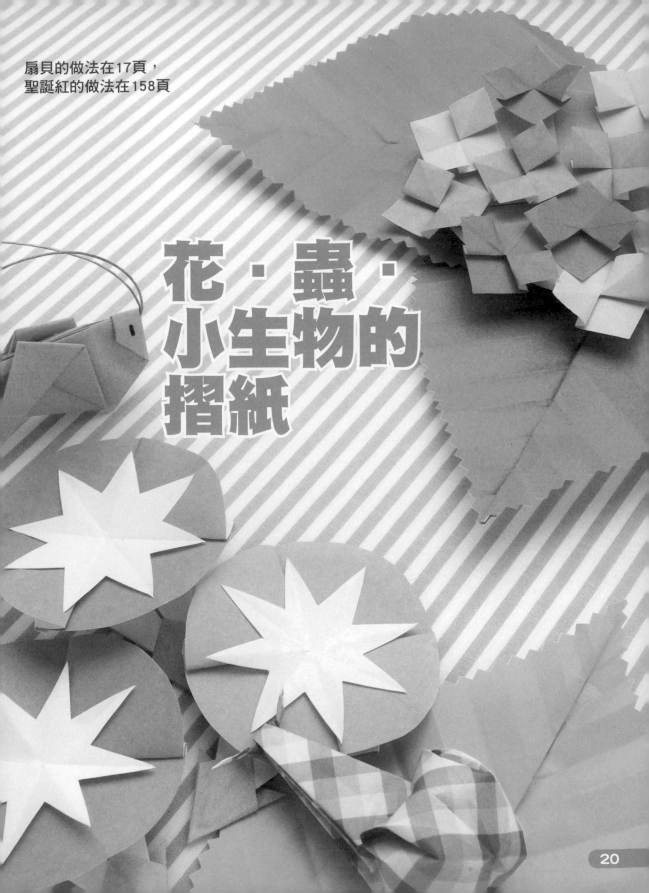

扇貝的做法在17頁，
聖誕紅的做法在158頁

花・蟲・小生物的摺紙

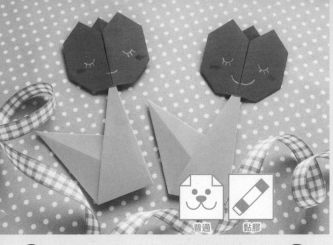

鬱金香

【製作花朵】 使用對半裁剪成長方形的色紙。

1 如圖般摺出摺痕。

2 進行凹摺，讓☆貼附著★。

3 如圖般摺出摺痕後，向內壓摺。

正在摺的模樣

4 如圖所示，對齊中央線做凹摺。

摺好時

5 下面的部分也同樣摺疊。

6 4個角做凹摺。

摺好時

【製作莖和葉】 使用對半裁剪成三角形的色紙。

花朵完成！

8 背面也對半摺出摺痕。

7 如圖般對半凹摺。

9 如圖般進行凹摺。

10 用黏膠等將莖葉和花朵如圖般黏貼。

完成！

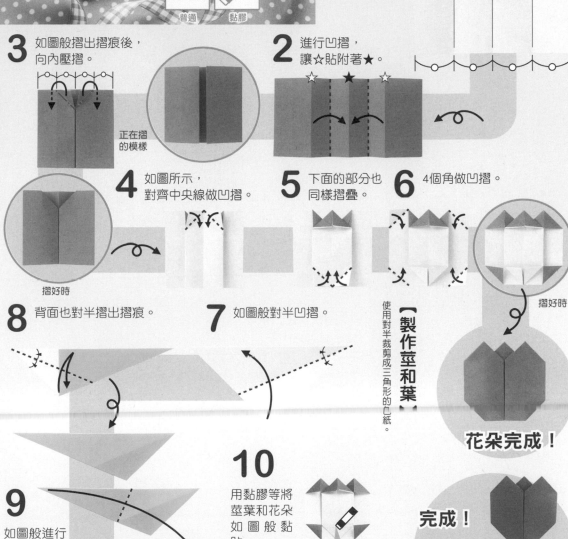

蝴蝶

簡單

1 使用凹摺摺出十字摺痕後，
4個角摺向中心。

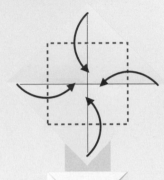

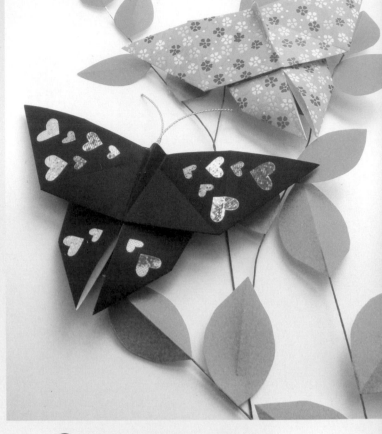

2 翻面後，
再度將4個角摺向中心。

3 如圖所示將背面朝上，紙張全部打開，
利用摺痕讓左右對齊中央線凹摺。

5 利用摺痕，將下面的部分
打開摺疊成船形。

4 再次如圖般做凹摺。

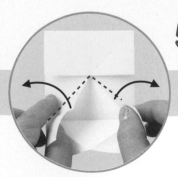

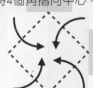

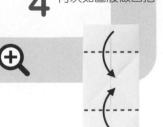

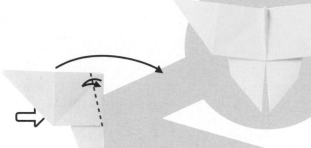

在背部突出的內側黏上硬質細繩等做為觸角，就更像蝴蝶了。

完成！

11 如圖般摺出摺痕後，直接打開。

10 在中央線做凹摺。

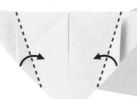

9 上面1張的邊角往內凹摺。

8 左右各取1張往下摺。

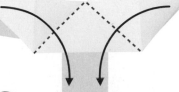

7 中央線做凸摺。

完成2艘船的摺紙！

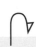

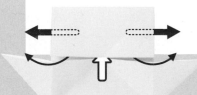

6 上面的部分也同樣摺疊。

3 如圖般，摺出╳形摺痕。

2 對摺成三角形，摺出摺痕。

背面

1 如圖所示，將色紙裁剪成16等分。

使用裁剪好的色紙。

簡單

4 讓3個☆和★重疊。

5 如圖般做出凹摺後，打開。

6 如圖般將☆打開，摺疊。

小花完成了。

剪刀　黏膠

7 再做15朵小花。

繡球花・蝸牛

【蝸牛】

8 拿另一張色紙剪成圓形，黏貼上做好的16朵小花，就變成繡球花了。

繡球花完成！

正在摺的模樣

1 如圖般摺出摺痕。讓3個☆和★重疊。

困難

葉片的做法在19頁的櫻餅做法中。

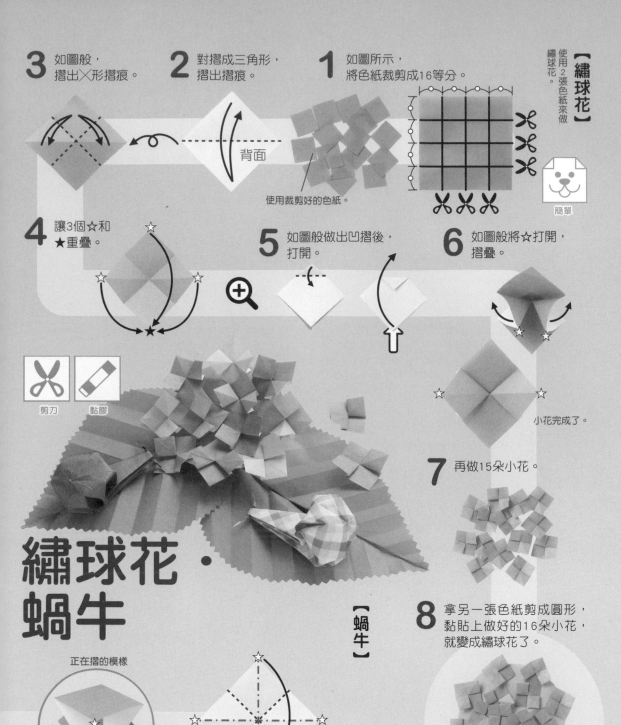

24

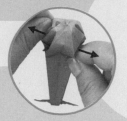

用黏膠黏貼身體和殼。

蝸牛完成！

10 扭擰觸角的部分，如圖般將末端做凹摺後，塗抹黏膠。

黏膠

黏膠

黏膠

11 對摺，摺出摺痕。

12 將上面的部分一點一點拉開來，如圖般整理成圓形。拿著對角線，打開摺凸處即可。

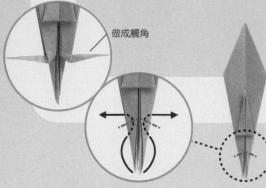

做成觸角

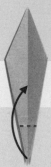

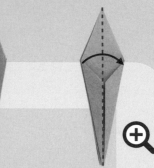

9 如圖所示，將重疊在上面的紙向內壓摺。

8 如圖般僅有1張做凹摺。

7 上面的1張做凹摺。背面摺法也相同。

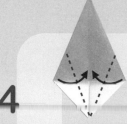

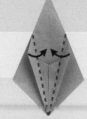

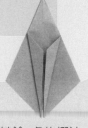

4 上面的1張如圖般對齊中央線摺疊。

5 再次摺疊。

6 其餘3處的摺法也相同。

正在摺的模樣

3 利用步驟2的摺痕讓☆和★重疊。將左側的上面1張向右摺，另一邊也同樣折疊。背面也如同步驟2～3一樣進行。

2 左右角對齊中央線摺出摺痕。

牽牛花

簡單

剪刀

黏膠

牽牛花的花、花紋圖案、花萼和葉子都要分別製作。

【製作花朵】

1 如圖般摺出摺痕後，讓3個☆和★重疊。

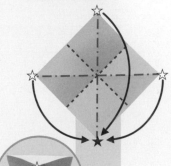

正在摺的模樣

2 上面1張對齊中央線摺疊。背面摺法也相同。

3 摺出摺痕。

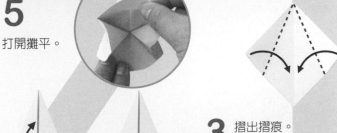

4 用剪刀剪成圓弧形。

※如果使用有顏色的色紙，要將有顏色的紙面朝上開始摺。

6 將4分之1的白色色紙對摺成長方形。

【製作花朵的星紋圖案】

正在摺的模樣

5 打開攤平。

7 如圖般對摺。

8 再摺成三角形。

9 在畫線的位置裁剪，打開。

10 打開後貼在花上。

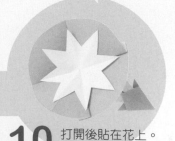

完成！

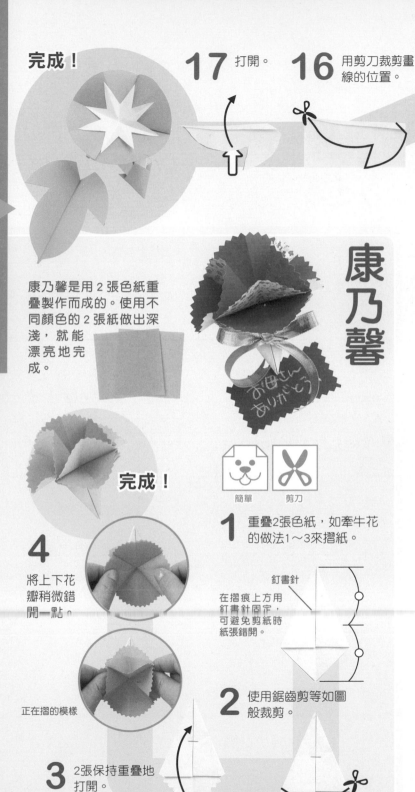

17 打開。

16 用剪刀裁剪畫線的位置。

15 如圖般做凹摺。

14 將4分之1的色紙對摺。

【製作葉子】

康乃馨是用2張色紙重疊製作而成的。使用不同顏色的2張紙做出深淺，就能漂亮地完成。

康乃馨

13 花萼完成。將花插入上面的空隙中。

完成！

12 兩側往內凹摺。

4 將上下花瓣稍微錯開一點。

正在摺的模樣

簡單　剪刀

1 重疊2張色紙，如牽牛花的做法1～3來摺紙。

釘書針

在摺痕上方用釘書針固定，可避免剪紙時紙張錯開。

2 使用鋸齒剪等如圖般裁剪。

3 2張保持重疊地打開。

11 將16分之1的色紙對摺成三角形。

【製作花萼】

向日葵

普通

製作向日葵時，要準備 1 張黃色色紙（花瓣）和 1 張 4 分之 1 大小的褐色色紙（花芯）。

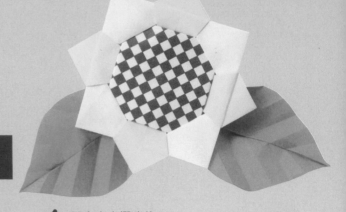

【製作花瓣】

1 摺出十字摺痕後，將4個角摺向中心。

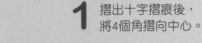

2 翻面後，再次將4個角摺向中心。

3 如圖所示將背面朝上，紙張全部打開，利用摺痕讓左右對齊中央線凹摺。

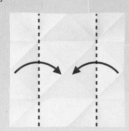

4 再次如圖般做凹摺。

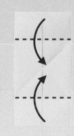

5 利用摺痕，將下面的部分打開摺疊成船形。

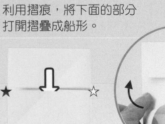
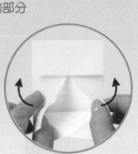

8 其中3處也同樣摺疊。

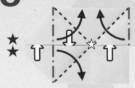

正在摺的模樣

9 如圖所示，對齊中央線做凹摺。

7 將右下角的上面1張打開，讓★重疊在中央的☆上。

6 上面的部分也同樣摺疊。

28

12 如圖般打開右下角的上面1張，利用摺痕將中央部分打開後摺疊。

11 其他3處也如同步驟9～10一樣摺出摺痕。

10 對齊步驟9摺好的部分凹摺，做出摺痕。打開步驟9摺好的部分。

正在摺的模樣

13 其他3處的摺法也相同。

14 上面1張往外凹摺。

15 如圖般將上面1張往內凹摺。

花瓣完成！

18 背面摺法也相同。打開。

17 上面1張如圖般做凹摺。

16 色紙對摺成長方形。

【製作花芯】

花芯完成！

 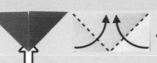 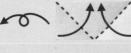

19 如圖般將☆插入花瓣中。其他的角也同樣插入。

翻面後使用。

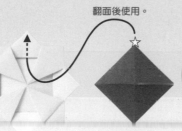

完成！

亮晶晶的獎牌和金光閃閃的相框

使用亮晶晶的色紙來摺，就變成金牌或銀牌了。也可以在運動會等時使用。將照片裁剪成和花芯相同的大小，插入花瓣中，就可以做成金光閃閃的漂亮相框。

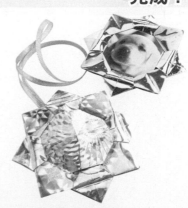

1 對摺成三角形。

2 再對摺成三角形，做出摺痕。

3 左右對齊中央線凹摺。

4 往下凹摺，注意要讓下面的☆露出來。

5 上面1張做凹摺。

6 另1張稍微錯開地做凹摺。

7 翻面，讓○超出中央線地摺疊。

8 邊角做小小的凹摺，當成眼睛。

完成！

蟬

普通

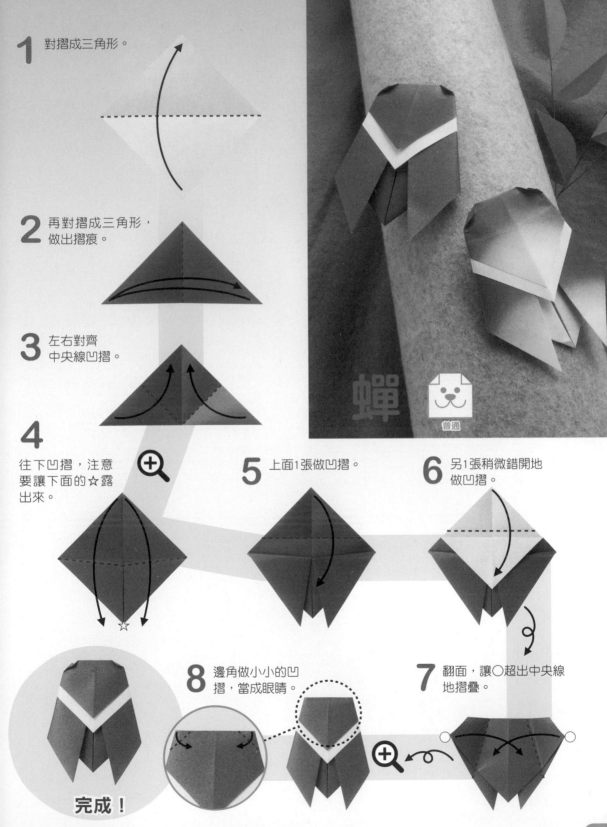

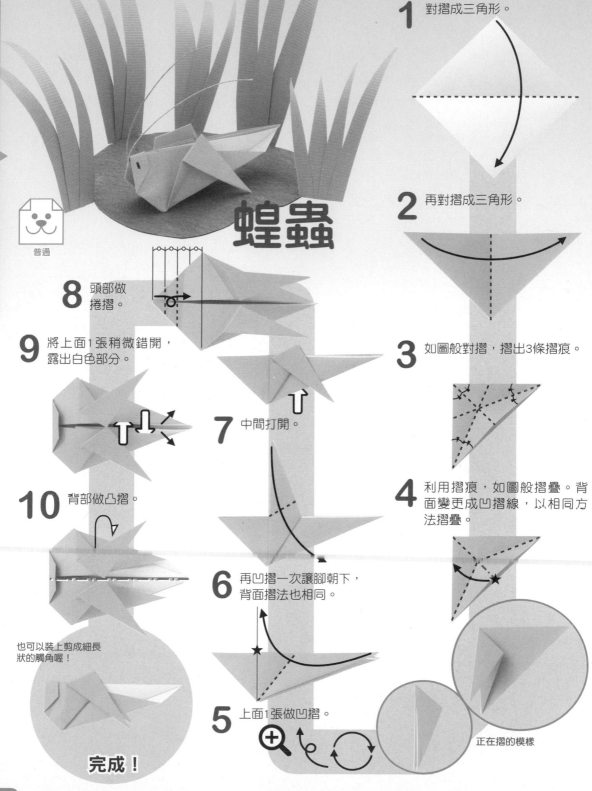

普通

蝗蟲

1 對摺成三角形。

2 再對摺成三角形。

3 如圖般對摺,摺出3條摺痕。

4 利用摺痕,如圖般摺疊。背面變更成凹摺線,以相同方法摺疊。

正在摺的模樣

5 上面1張做凹摺。

6 再凹摺一次讓腳朝下,背面摺法也相同。

7 中間打開。

8 頭部做捲摺。

9 將上面1張稍微錯開,露出白色部分。

10 背部做凸摺。

也可以裝上剪成細長狀的觸角喔!

完成!

蜻蜓

 困難 剪刀 黏膠

1 如圖般摺出摺痕，
讓3個☆和★重疊。

2 如圖般摺出
摺痕。

3 利用摺痕，如
圖所示進行摺
疊。

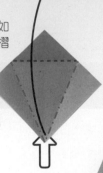

4 背面摺法也相同。

7 壓摺好後，
前面的1張往上摺。

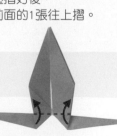

6 如圖般向內
壓摺。

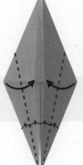

5 左右角對齊中央線
凹摺。背面摺法也
相同。

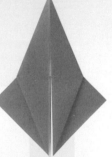

9 如圖般拿著，
横向拉開般地讓中間鼓起。

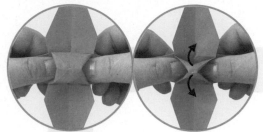

8 翻面後，將翅膀的部分往下凹摺。
背面摺法也相同。

10 如圖般用力捲摺，
當成眼睛。

11
如圖般剪入翅膀
正中央的摺痕，
做成2片翅膀。
翅膀的根部做階
梯摺，讓翅膀張
開。

可以用黏膠或雙面
膠等固定，以免眼
睛變形。

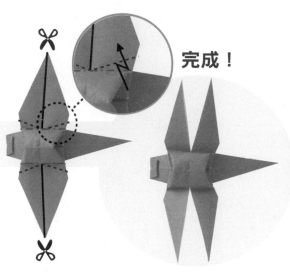

完成！

章魚

1 和蜻蜓到步驟9為止的摺法相同，為了做出8
隻腳，要在4個地方剪開。在腳的根部各做階
梯摺，讓腳張開。

2 和137頁的紙氣球以同色色紙製作，
和腳黏貼後就變成章魚了。

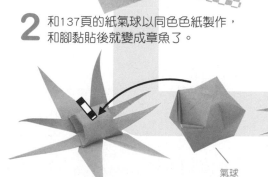

氣球

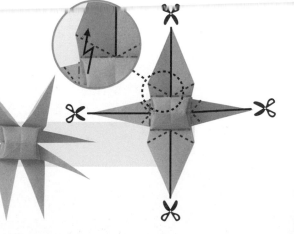

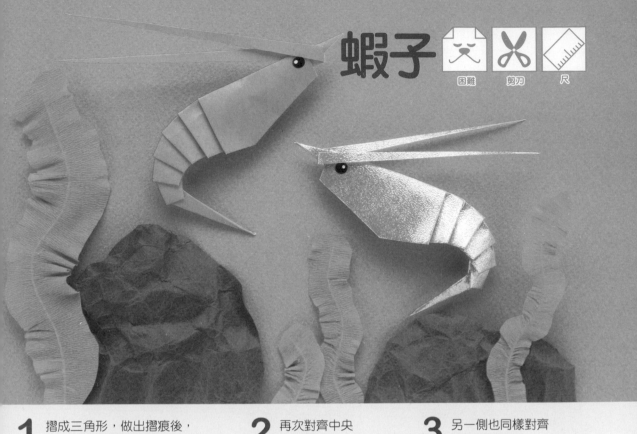

蝦子

困難　剪刀　尺

1 摺成三角形，做出摺痕後，上下的角對齊中央線凹摺。

背面

2 再次對齊中央線凹摺。

3 另一側也同樣對齊中央線凹摺。

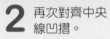

4 末端做階梯摺。

⊕

5 在階梯摺的部分剪開讓鬍鬚通過的洞。

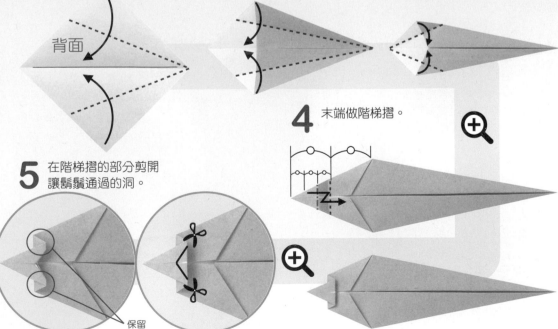

保留

⊕

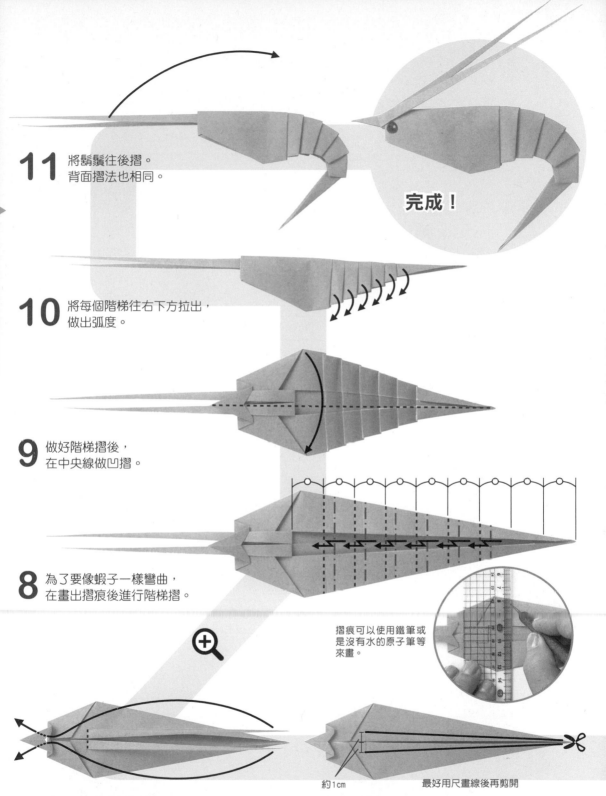

11 將鬍鬚往後摺。
背面摺法也相同。

完成！

10 將每個階梯往右下方拉出，
做出弧度。

9 做好階梯摺後，
在中央線做凹摺。

8 為了要像蝦子一樣彎曲，
在畫出摺痕後進行階梯摺。

摺痕可以使用鐵筆或
是沒有水的原子筆等
來畫。

7 讓鬍鬚穿過階梯摺的洞。

6 腹部僅剪開上面1張，
做成2根鬍鬚。

約1cm 最好用尺畫線後再剪開

跳跳蛙

普通

使用 2 張裁剪成
長方形的色紙。

1 如圖般摺出摺痕。

2 如圖般摺出斜向的摺
痕。利用摺痕，使☆
記號對齊★記號地摺
疊成三角形。

摺好時

3 對齊中央的摺痕
向上摺。

4 左右在上方的三角形下
面做凹摺。

5 如圖般向上摺。

摺好時

6 只將上面1張斜摺，
摺出摺痕。

7 如圖般打開，
利用摺痕摺疊。

8 向下斜摺對齊。

9 上面三角形的兩
角做凹摺，當成
前腳。

10 對齊摺痕做凹摺，
當成後腳。

11 對半往上凹摺。

12 再對半往下凹摺。

完成！

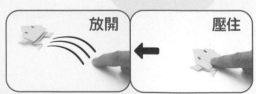

放開　　　壓住

用手指壓住尾部再放開，青蛙就會蹦蹦跳了。

扭扭蛇

普通

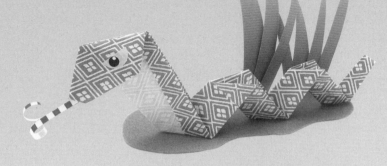

9 依（A）、（B）的順序做凸摺。

將色紙裁剪成2張長方形，背面用透明膠帶貼在一起後使用。

10 如圖般在中央線做凹摺。

8 利用步驟3～6的摺痕做蛇腹摺。

1 如圖所示摺出摺痕後，斜向做凹摺。用長尺來摺會更容易。將突出處摺向內側。

11 將頭稍微往上拉後，確實地壓摺。

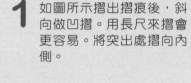
背面

2 邊角對齊中央線凹摺。

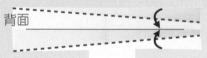

7 如圖般摺出摺痕。

3 橫向對半凹摺。

12 如圖般，一段一段地拉出蛇腹，做成曲折狀即可。

6 仍然保持重疊的樣子，如圖般摺出摺痕後，打開回復到步驟3的形狀。

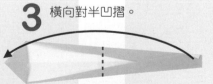

4 上面1張再對半凹摺。

完成！

5 繼續對半凹摺。

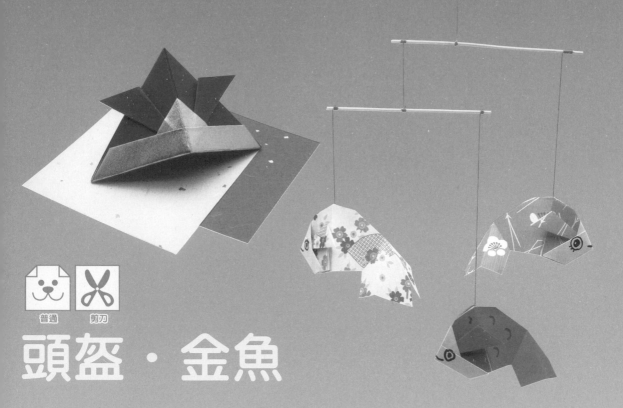

頭盔・金魚

1 對摺成三角形。

2 再對摺，做出中央線。

3 兩角對齊中央線做凹摺。

⊕

6 只有下面1張做凹摺。

5 上面1張在4分之1處做凹摺。

4 只有上面1張做凹摺。

15 在尾巴摺出摺痕。

16 摺痕做凸摺後，打開尾巴。

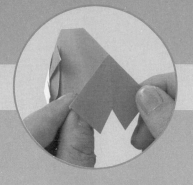

完成！

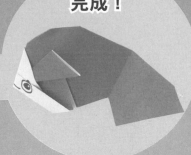

14 將上面1張凸摺後，打開摺疊。

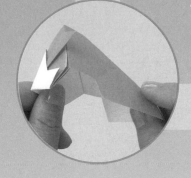

13 只將上面1張往下打開。

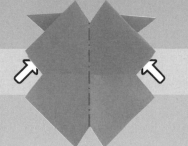

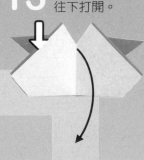

10 在中央線對摺。

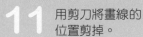

11 用剪刀將畫線的位置剪掉。

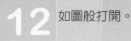

12 如圖般打開。

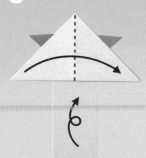

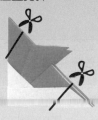

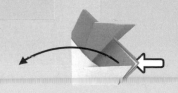

9 頭盔完成了。

頭盔完成！

8 剩下的1張往後凸摺。

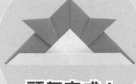

7 再次凹摺。

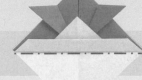

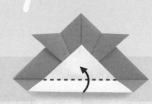

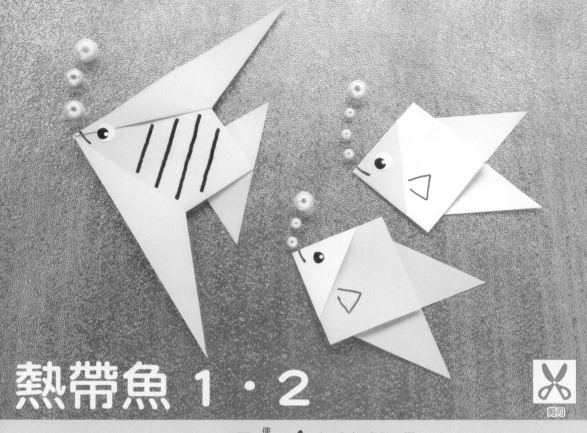

熱帶魚 1・2

將 1 張色紙剪成 3 張，
摺成 2 種熱帶魚。

【熱帶魚 2】　【熱帶魚 1】

使用小三角形色紙來摺。

【熱帶魚 1】

簡單

1 在4分之1處做凹摺。

2 再度凹摺，
使☆和★對齊。

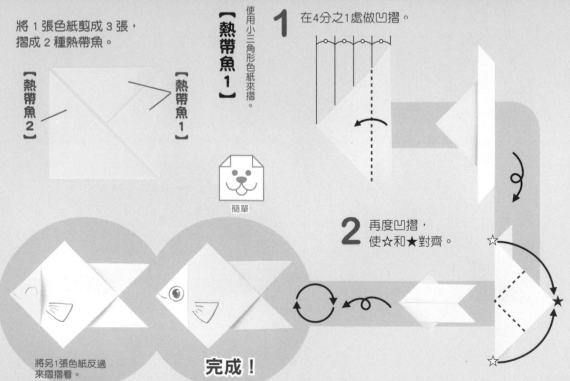

將另1張色紙反過
來摺摺看。

完成！

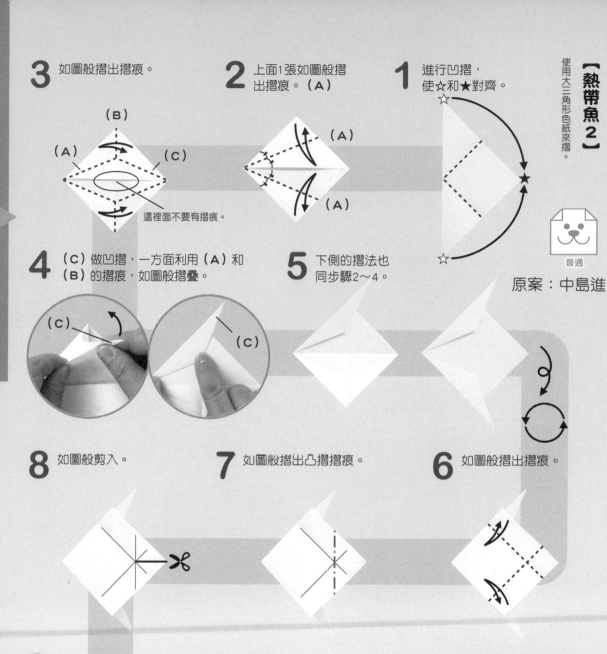

3 如圖般摺出摺痕。

（B）

（A）

（C）

這裡面不要有摺痕。

2 上面1張如圖般摺出摺痕。（A）

（A）

（A）

1 進行凹摺，使☆和★對齊。

☆

★

☆

普通

原案：中島進

4 （C）做凹摺，一方面利用（A）和（B）的摺痕，如圖般摺疊。

（C）

（C）

5 下側的摺法也同步驟2～4。

8 如圖般剪入。

7 如圖般摺出凸摺摺痕。

6 如圖般摺出摺痕。

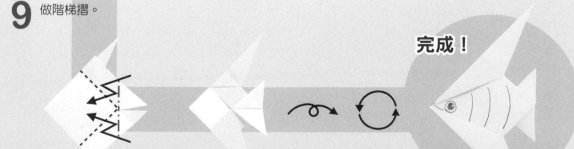

9 做階梯摺。

完成！

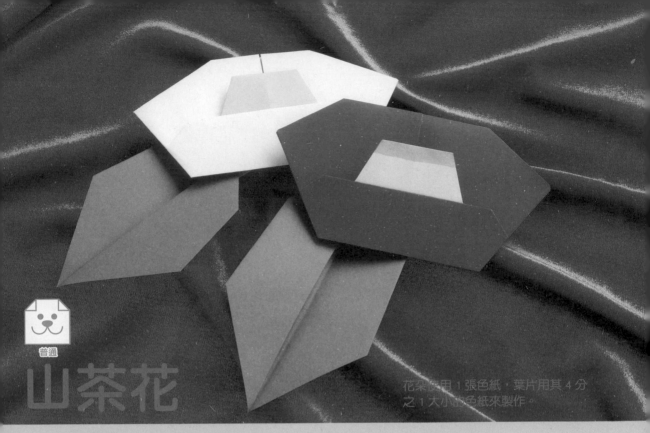

普通

山茶花

花朵使用 1 張色紙，葉片用其 4 分之 1 大小的色紙來製作。

【製作花朵】

1 對摺成三角形後，對齊中央線凹摺。

2 左右對摺，摺出摺痕後打開。

3 利用摺痕來摺疊。

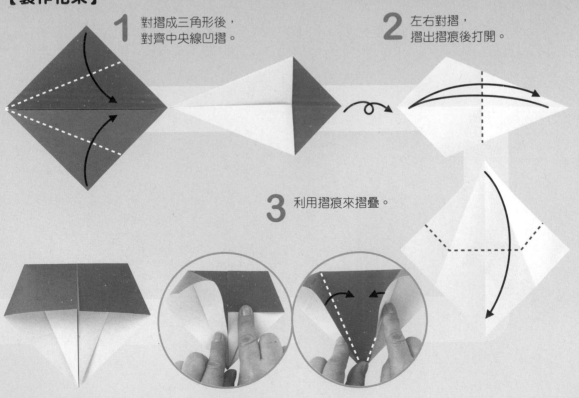

12 打開。

13 將葉片插入花朵背面。

葉片完成！

完成！

11 往斜上方凹摺。

10 背面摺法也相同。

9 上面3分之1處
往下凹摺。

8 對摺成三角形。

7 4個角往內凹摺。

摺好時

花朵完成！

6 對齊摺痕，
凹摺後進行捲摺。

5 如圖般摺出摺痕。

4 上面1張進行捲摺，
做成花芯。

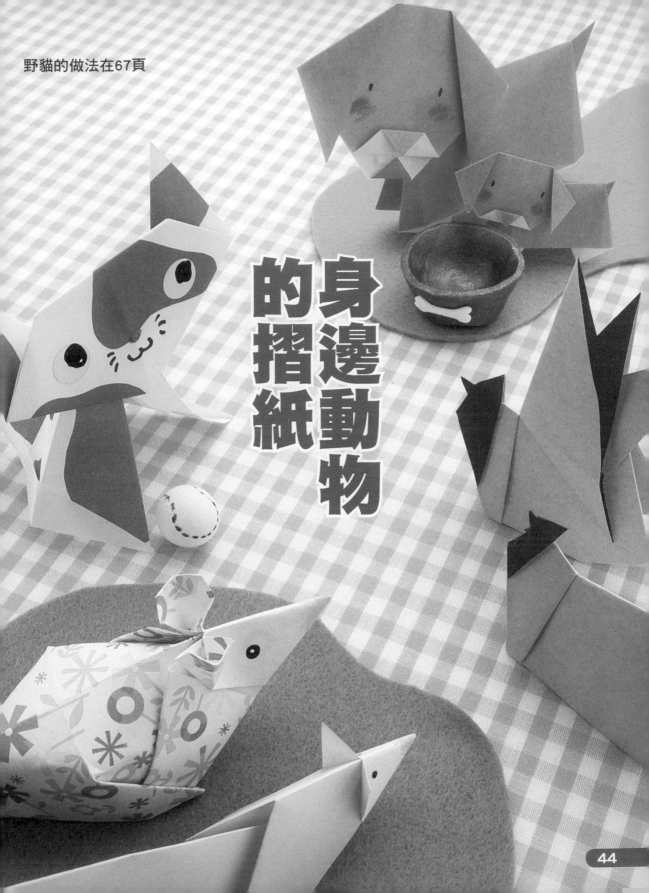

野貓的做法在67頁

身邊動物的摺紙

搖頭貓

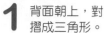

★用2張色紙做成1隻貓。

普通

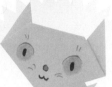

【製作貓咪的頭部】

1 背面朝上，對摺成三角形。

2 再次對摺，摺出摺痕。

3 如圖般往上凹摺做成耳朵。

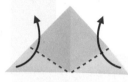

4 2張一起往下凹摺，做成頭部。

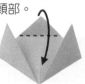

頭部完成！

【製作貓咪的身體】

5 另1張摺紙也是背面朝上對摺成三角形，摺出摺痕。

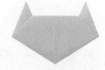

6 兩側對齊該摺痕摺疊。

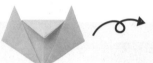

7 對摺。

8 斜向凹摺讓★與☆重疊。

內側的2張紙重疊處

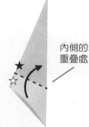

9 紙張全部打開，如圖所示重新摺線。圈起來的地方要從凹摺線改為凸摺線。

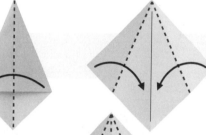

10 利用摺線，做成身體。

末端往後摺。

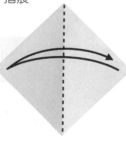

身體完成！

一摸貓咪的頭，就會搖來搖去地晃動喔！

完成！

12 畫上眼睛和鼻子就完成了。

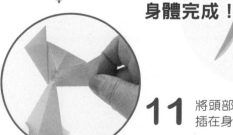

11 將頭部後面的三角形插在身體末端上。

狗狗母子 母犬、幼犬、立耳犬

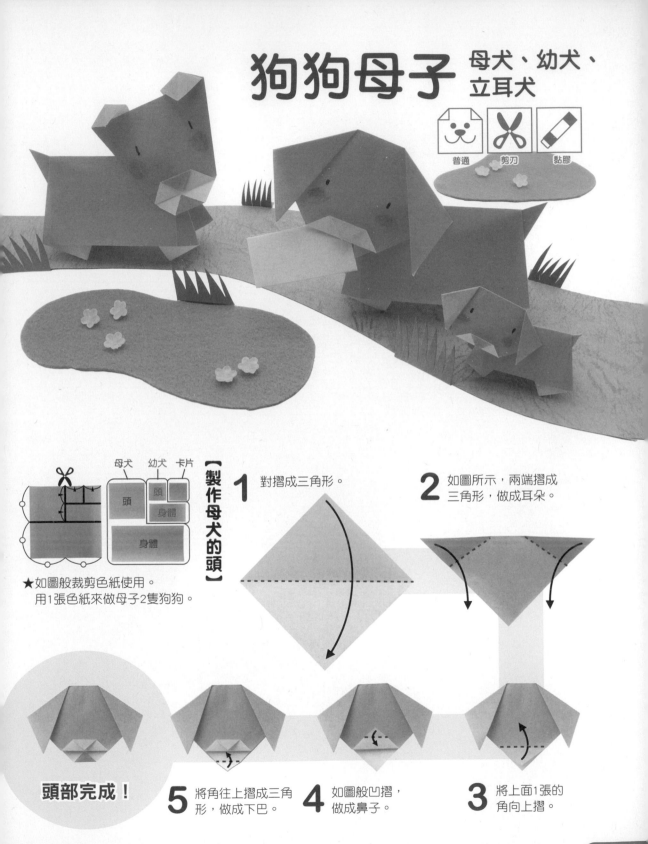

普通　剪刀　黏膠

母犬　幼犬　卡片

頭

頭
身體

身體

★如圖般裁剪色紙使用。
　用1張色紙來做母子2隻狗狗。

【製作母犬的頭】

1 對摺成三角形。

2 如圖所示，兩端摺成三角形，做成耳朵。

頭部完成！

5 將角往上摺成三角形，做成下巴。

4 如圖般凹摺，做成鼻子。

3 將上面1張的角向上摺。

46

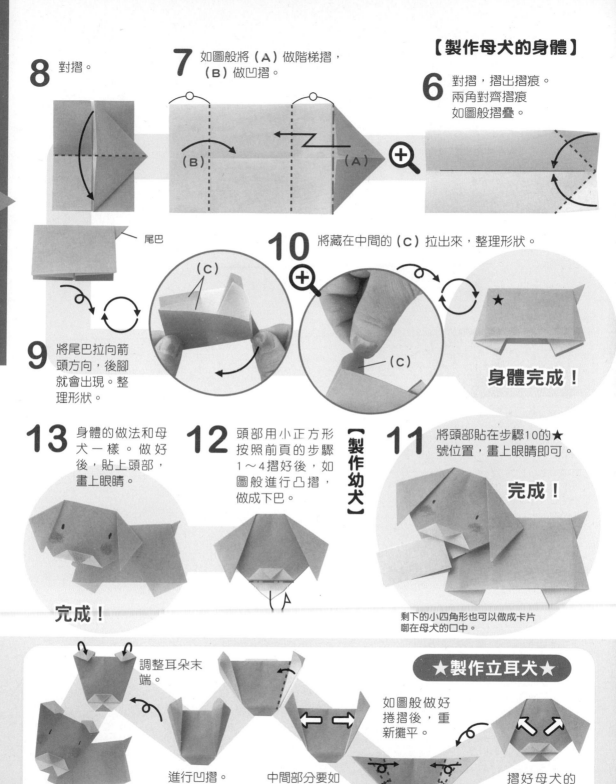

8 對摺。

7 如圖般將（A）做階梯摺，（B）做凹摺。

（B）　　（A）

【製作母犬的身體】

6 對摺，摺出摺痕。兩角對齊摺痕如圖般摺疊。

尾巴

9 將尾巴拉向箭頭方向，後腳就會出現。整理形狀。

（C）

10 將藏在中間的（C）拉出來，整理形狀。

（C）

★

身體完成！

13 身體的做法和母犬一樣。做好後，貼上頭部，畫上眼睛。

完成！

12 頭部用小正方形按照前頁的步驟1～4摺好後，如圖般進行凸摺，做成下巴。

（A）

【製作幼犬】

11 將頭部貼在步驟10的★號位置，畫上眼睛即可。

完成！

剩下的小四角形也可以做成卡片啣在母犬的口中。

調整耳朵末端

★製作立耳犬★

如圖般做好捲摺後，重新攤平。

進行凹摺。

中間部分要如圖般拉開。

摺好母犬的頭部後，打開耳朵。

畫上眼睛即可完成！

3 如圖般摺疊。

2 上下的角對齊摺痕摺疊。

1 對摺成三角形，摺出摺痕。

正面

正面：耳朵內部的顏色。
背面：身體呈現的顏色。

4 如圖般往回摺。

兔子

只要在兔子的耳朵上花點心思，就可以做出各種動物喔！

普通 剪刀

5 末端要與☆對齊。

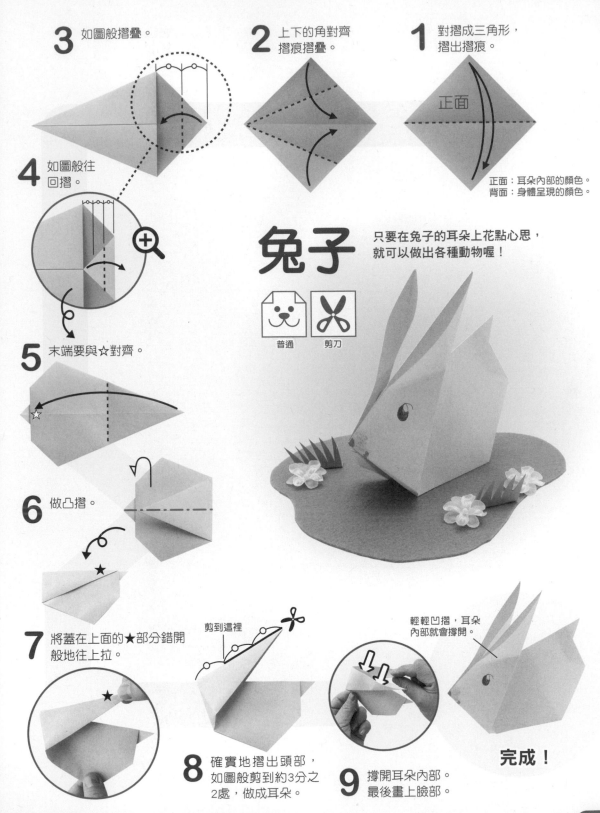

6 做凸摺。

7 將蓋在上面的★部分錯開般地往上拉。

剪到這裡

8 確實地摺出頭部，如圖般剪到約3分之2處，做成耳朵。

輕輕凹摺，耳朵內部就會撐開。

9 撐開耳朵內部。最後畫上臉部。

完成！

★只要改變耳朵部分就能做出的動物們★

牛（水牛）

3 另一邊的耳朵也同樣捲曲，就變成牛角了。

2 耳朵部分不撐開，使其捲曲起來。

使用筷子等來捲曲。

1 抓住尾巴向下拉。

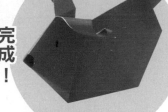

完成！

※角不須捲得跟照片一樣，只要有弧度就OK。

綿羊

3 另一邊的耳朵也是相同摺法，就變成羊角了。

2 末端放在臉上，再次凸摺。

1 耳朵末端如圖般做2次凸摺。

和牛一樣，從尾巴朝下的狀態開始。

完成！

馴鹿

3 整理形狀。這樣就變成鹿角了。

2 另一邊的耳朵也是相同摺法。

1 如圖般做蛇腹摺。

和牛一樣，從尾巴朝下的狀態開始。

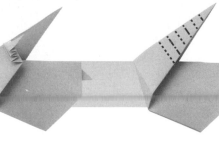

完成！

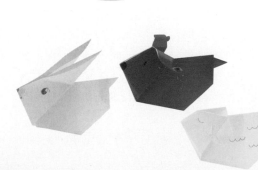

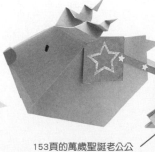

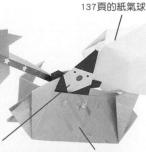

137頁的紙氣球

153頁的萬歲聖誕老公公

將75頁的豬倒過來放

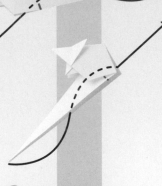

小老鼠

普通

剪刀

★如圖般裁剪色紙使用。
　1張色紙可以做出4隻小老鼠。

正面：身體的顏色。　　背面使用。
背面：臉的顏色。

1 如圖般對摺。

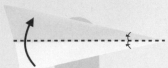

2 摺疊突出的部分。

3 如圖般將重疊的部分連同下面一起剪掉。

不使用

4 紙張打開。

5 正面朝上，如圖般摺疊。

6 上下角對齊中央線摺疊。

7 如圖般摺疊，做成前腳。

8 摺出摺痕。

9 剪入到摺痕的位置，做成耳朵。

10 中央線做凸摺。

11 如圖般向內壓摺2次，做成後腳和尾巴。

12 將耳朵稍微立起。

完成！

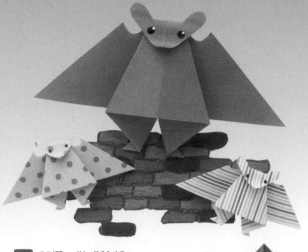

蝙蝠

普通　　剪刀

1 如圖般摺出摺痕後，讓3個☆和★重疊，摺成三角形。

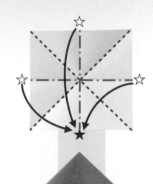

2 左邊2張保持重疊的狀態，如圖般剪開。

正在剪開的模樣

7 凹摺，做成臉部。

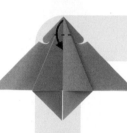

正在摺的模樣

6 上面1張向右摺。

5 對齊中央線摺疊。

3 上面1張對齊中央線摺疊。

8 鼻端做出弧度，腳尖做凸摺。

完成！

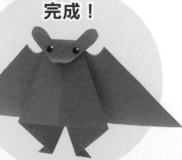

4 將上面1張向右摺。

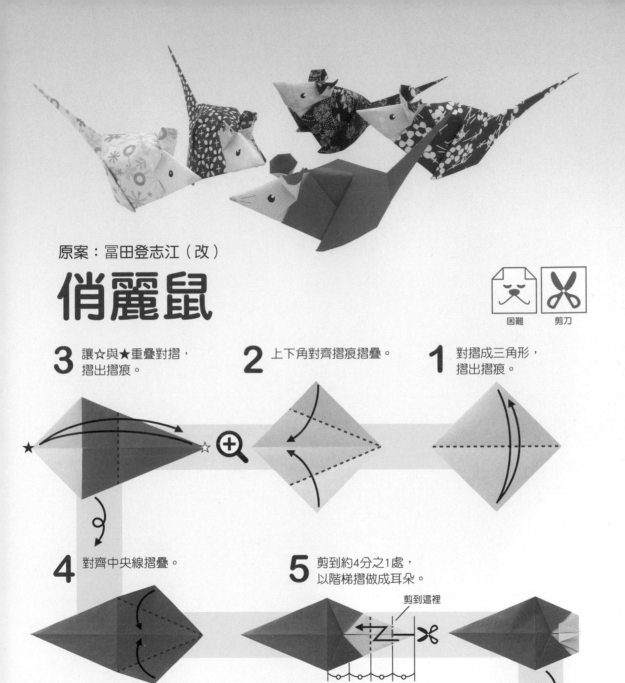

原案：冨田登志江（改）

俏麗鼠

困難　剪刀

3 讓☆與★重疊對摺，摺出摺痕。

2 上下角對齊摺痕摺疊。

1 對摺成三角形，摺出摺痕。

4 對齊中央線摺疊。

5 剪到約4分之1處，以階梯摺做成耳朵。

剪到這裡

7 在中央線凹摺。

摺好時

6 對齊中央線摺疊。

9 耳朵末端做3次捲摺。另一側的耳朵也同樣打開壓平後做捲摺。

8 打開耳朵內部，如圖般壓平。

壓平

打開

（Ｂ）用拇指從耳朵下面慢慢壓平。

（Ａ）使用鉛筆等尖銳的東西插入中間，比較容易打開。

10 將耳朵拉到側邊，讓中間鼓起。

11 讓★與☆對齊般地摺出摺痕後，向內壓摺，做成尾巴。

12 打開向內壓摺的部分，如圖般摺疊。

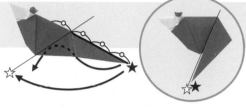

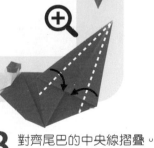

15 打開中間，只有上面1張在中央摺痕下方處做凸摺；接著再做凹摺讓腳向前伸出。

14 將張開的尾巴閉合起來（Ａ）。上面1張做凸摺。背側同樣做凸摺後，插入中間（Ｂ）。

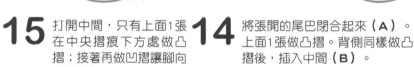

（Ｂ）

（Ａ）

13 對齊尾巴的中央線摺疊。

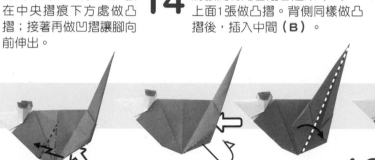

讓身體帶有立體感。

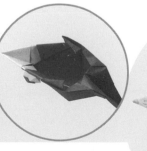

完成！

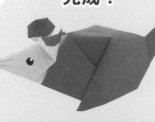

16 翻到下面，腳部做凹摺。另一邊的腳也同樣進行。

看起來就好像白色老鼠穿著衣服一樣，非常可愛。最後再幫牠畫上眼睛和鬍鬚吧！

小鳥

使用各種顏色的色紙來摺摺看吧！
可以利用剪刀的剪入方式來改變翅
膀的形狀喔！

簡單　剪刀

3 再將2個角對齊
中央摺疊。

2 將各個角往內摺。

1 摺出十字摺痕。

4 對摺。

5 向內壓摺，
做成鳥嘴。

6 保持重疊狀態，
在畫線的地方剪入。

7 上面1張往上摺，做成翅膀。
背面摺法也相同。摺好後畫上眼睛。

完成！

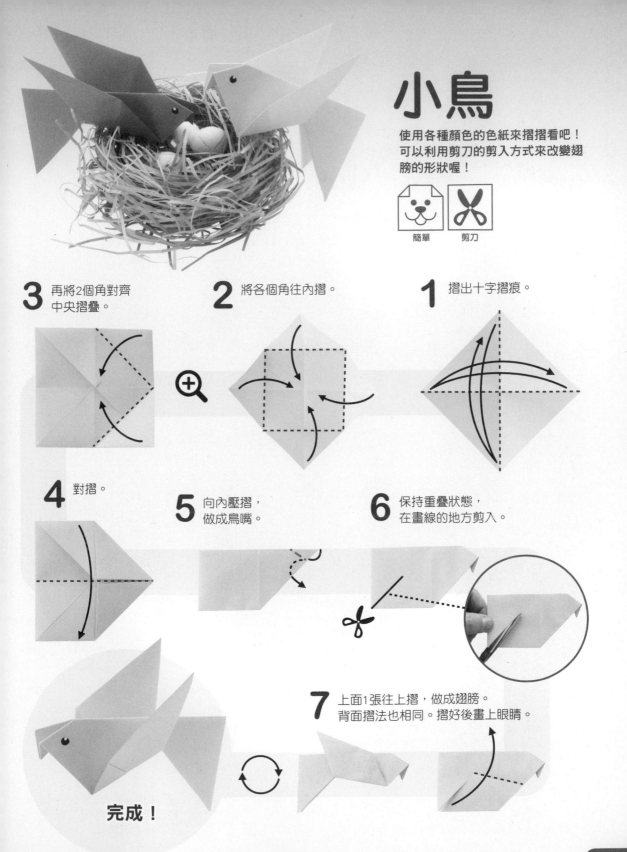

鸚哥

藉摺法來改變翅膀的形狀。

簡單

3 以中央位置上，只有上面1張向左摺。

2 如圖般在3分之2的位置，2張一起向右摺。

1 上下對摺摺出摺痕後，接著左右對摺。

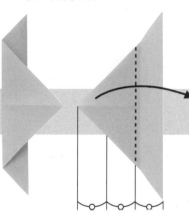
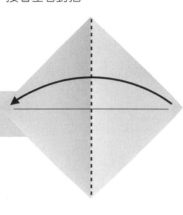

4 上下對摺。

5 如圖所示，往上凹摺做成翅膀。背面摺法也相同。

6 向內壓摺做成鳥嘴。

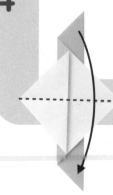
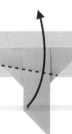

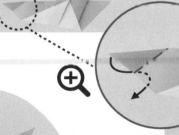

鴿子

將鳥嘴的向內壓摺加在另一邊，就變成展翅飛翔的鴿子了。

完成！

7 如圖般將翅膀往下摺。背面摺法也相同。摺好後畫上眼睛。

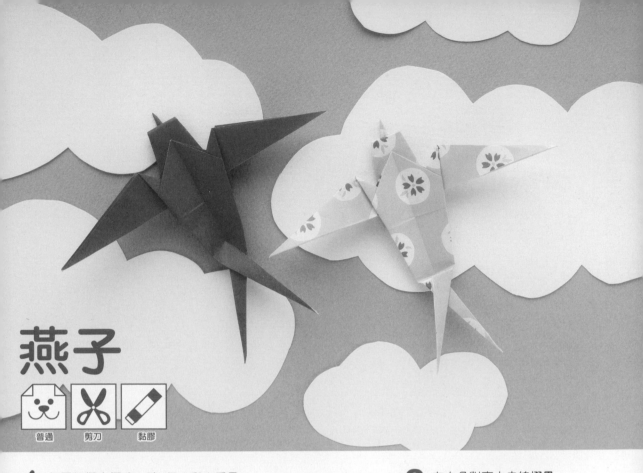

燕子

普通	剪刀	黏膠

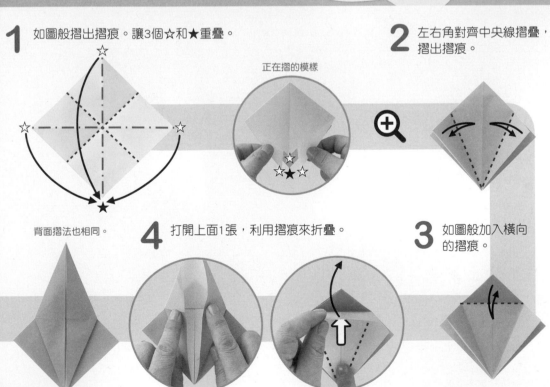

1 如圖般摺出摺痕。讓3個☆和★重疊。

正在摺的模樣

背面摺法也相同。

2 左右角對齊中央線摺疊，摺出摺痕。

4 打開上面1張，利用摺痕來折疊。

3 如圖般加入橫向的摺痕。

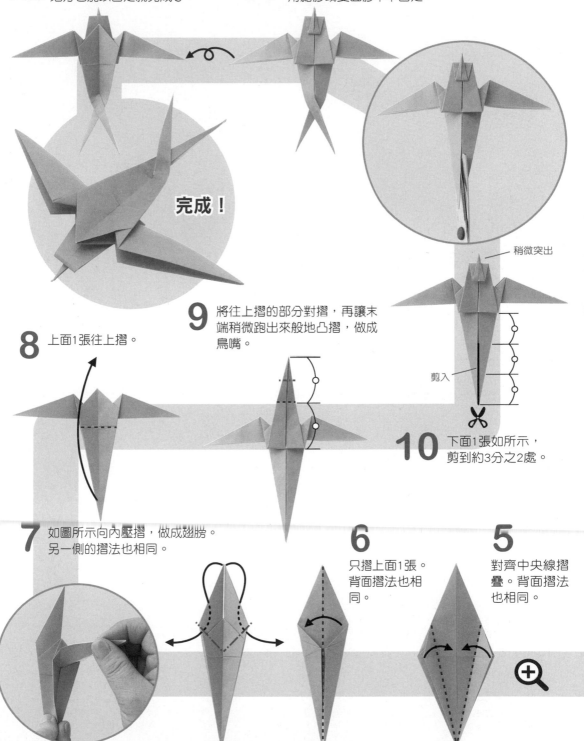

12 由於頭和鳥嘴會浮起，這些地方也加以固定就完成了。

11 讓尾巴末端交叉，用黏膠或雙面膠牢牢固定。

完成！

稍微突出

9 將往上摺的部分對摺，再讓末端稍微跑出來般地凸摺，做成鳥嘴。

8 上面1張往上摺。

剪入

10 下面1張如所示，剪到約3分之2處。

7 如圖所示向內壓摺，做成翅膀。另一側的摺法也相同。

6 只摺上面1張。背面摺法也相同。

5 對齊中央線摺疊。背面摺法也相同。

公雞・母雞（雞）

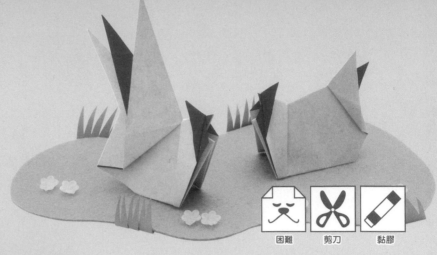

困難　剪刀　黏膠

1 對摺。

2 再對摺。

3 剪開畫線的部分。

（A）

（B）

不使用。

4 將（B）有凸摺摺痕的面朝上，打開後如圖般摺疊。

5 如圖般加入摺痕。從後面抓住★號部分地摺紙，摺疊末端使其如圖般立起。

6 以階梯摺做成尾巴。

7 背部做凸摺。

8 尾巴末端往斜上方拉。如圖般確實摺疊。

9 如圖般拿著，將頭部的上面1張往背部方向做凹摺。

10 前面的部分做階梯摺。

58

13 將（A）如圖般裁剪，再做1片尾巴。

使用這邊

（A）

12 拉出尾巴中間的1張，稍微往下錯開後用左手確實壓摺。

11 抓住☆往上拉，如圖般摺疊。

14 夾在尾巴下方黏貼起來，做成3片尾巴。

 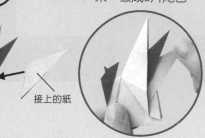

接上的紙

15 如圖般向內側凸摺。背面摺法也相同。

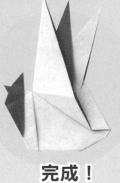

完成！

4 背部做凸摺。

3 尾巴做階梯摺。

2 頭的部分和公雞的摺法相同。

1 如圖般，紙片要裁剪得比公雞更短。

不使用。

不使用。

5 拿著尾巴末端，往斜上方拉開後確實地壓摺。

6 拉出尾巴中間的1張，稍微往下錯開。

7 頭部的雞冠和嘴巴要做得比公雞小。

完成！

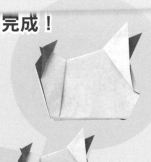

8 如圖般向內側凸摺。背面摺法也相同。

動物園·水族館中生物的摺紙

章魚的做法在 33 頁，綿羊的做法在 49 頁，水牛的做法在 49 頁，馴鹿的做法在 49 頁，馬的做法在 134 頁

3 如圖般摺出摺痕後，向外反摺。成為頭部。

從這裡看

2 上面1張對齊（A）線凹摺。背面摺法也相同。

（A）

1 對摺成三角形。

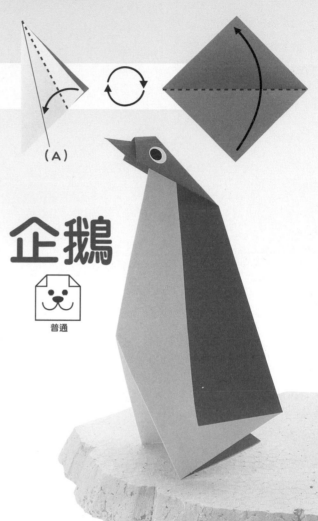

企鵝

普通

4 打開身體，展開嘴巴末端，如圖般做階梯摺。

5 將頭部的向外反摺回復原狀。

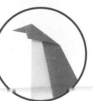

6 嘴巴末端稍微往下拉。

7 讓尾巴末端超出背部的（B）線，做出摺痕後向內壓摺。

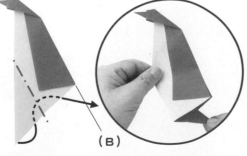

（B）

完成！

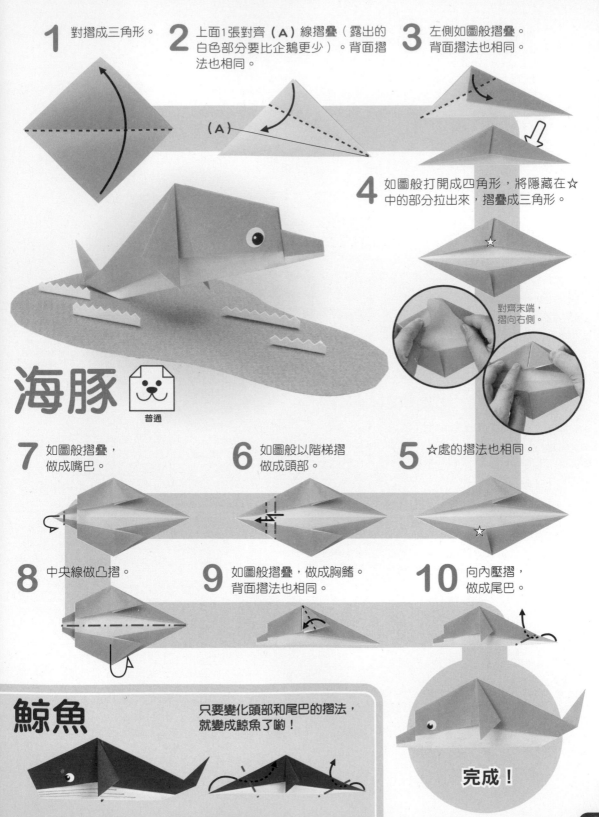

1 對摺成三角形。

2 上面1張對齊（A）線摺疊（露出的白色部分要比企鵝更少）。背面摺法也相同。

3 左側如圖般摺疊。背面摺法也相同。

(A)

4 如圖般打開成四角形，將隱藏在☆中的部分拉出來，摺疊成三角形。

對齊末端，摺向右側。

海豚

普通

7 如圖般摺疊，做成嘴巴。

6 如圖般以階梯摺做成頭部。

5 ☆處的摺法也相同。

8 中央線做凸摺。

9 如圖般摺疊，做成胸鰭。背面摺法也相同。

10 向內壓摺，做成尾巴。

鯨魚

只要變化頭部和尾巴的摺法，就變成鯨魚了喲！

完成！

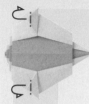

海豹

困難

1 對摺成三角形。

背面

2 上面1張往下摺。
背面摺法也相同。

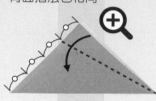

3 左側如圖般摺疊。
背面摺法也相同。

4 如圖般打開成四角形，將隱藏在☆中的部分拉出來，摺疊成三角形。

7 末端做小小的凸摺。

8 中央線做凸摺。

6 往內側凸摺後，
倒向左邊。

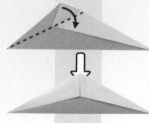

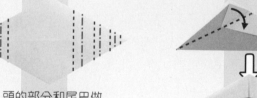

5 頭的部分和尾巴做
階梯摺。

末端對齊，摺向右側。
☆處也同樣進行。

9 拉開頭部的階梯摺，稍微
錯開一些，尾巴部分稍微
拉向斜上方。

完成！

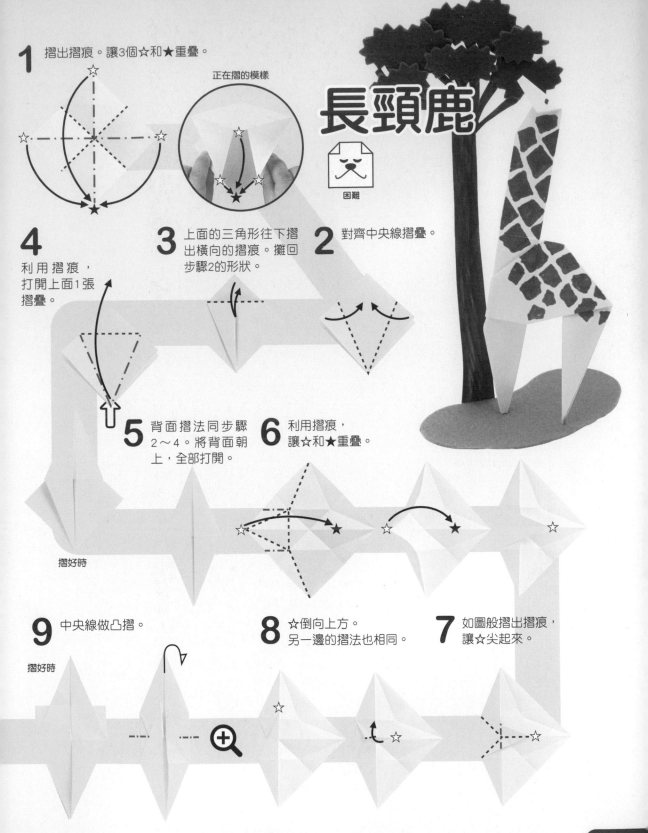

1 摺出摺痕。讓3個☆和★重疊。

正在摺的模樣

長頸鹿

困難

4 利用摺痕，打開上面1張摺疊。

3 上面的三角形往下摺出橫向的摺痕。攤回步驟2的形狀。

2 對齊中央線摺疊。

5 背面摺法同步驟2～4。將背面朝上，全部打開。

6 利用摺痕，讓☆和★重疊。

摺好時

9 中央線做凸摺。

摺好時

8 ☆倒向上方。另一邊的摺法也相同。

7 如圖般摺出摺痕，讓☆尖起來。

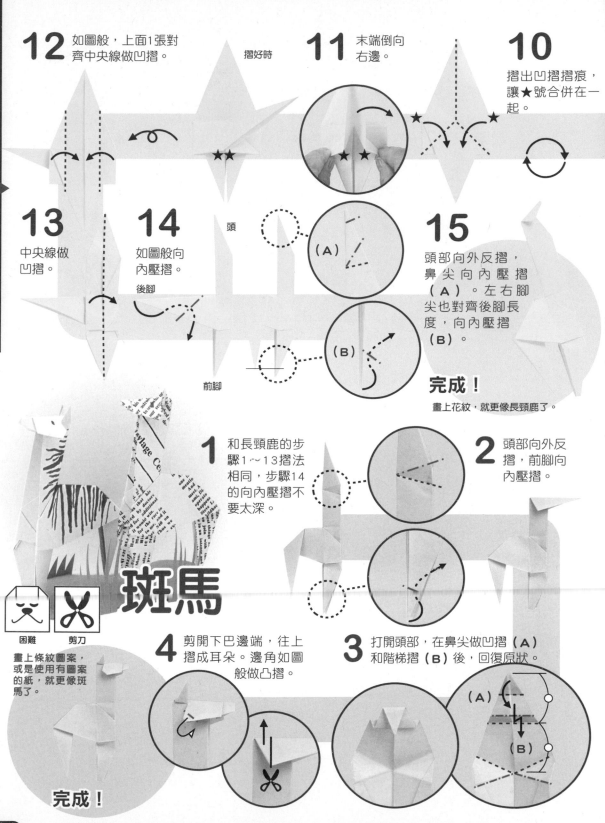

12 如圖般，上面1張對齊中央線做凹摺。

摺好時

11 末端倒向右邊。

10 摺出凹摺摺痕，讓★號合併在一起。

13 中央線做凹摺。

14 如圖般向內壓摺。

頭

後腳

前腳

(A)
(B)

15 頭部向外反摺，鼻尖向內壓摺（A）。左右腳尖也對齊後腳長度，向內壓摺（B）。

完成！
畫上花紋，就更像長頸鹿了。

1 和長頸鹿的步驟1～13摺法相同，步驟14的向內壓摺不要太深。

2 頭部向外反摺，前腳向內壓摺。

斑馬

困難　剪刀

畫上條紋圖案，或是使用有圖案的紙，就更像斑馬了。

4 剪開下巴邊端，往上摺成耳朵。邊角如圖般做凸摺。

3 打開頭部，在鼻尖做凹摺（A）和階梯摺（B）後，回復原狀。

(A)
(B)

完成！

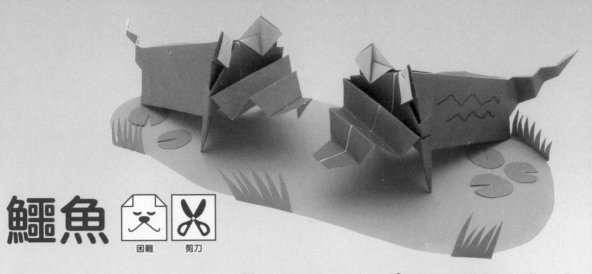

鱷魚

困難　剪刀

3 如圖般，利用摺痕從左右兩端摺疊，做成三角形的突出。上側的摺法也相同。

2 左邊也同樣，對齊中央線摺出摺痕。

1 摺出十字摺痕後，右邊上下角對齊中央線摺出摺痕。

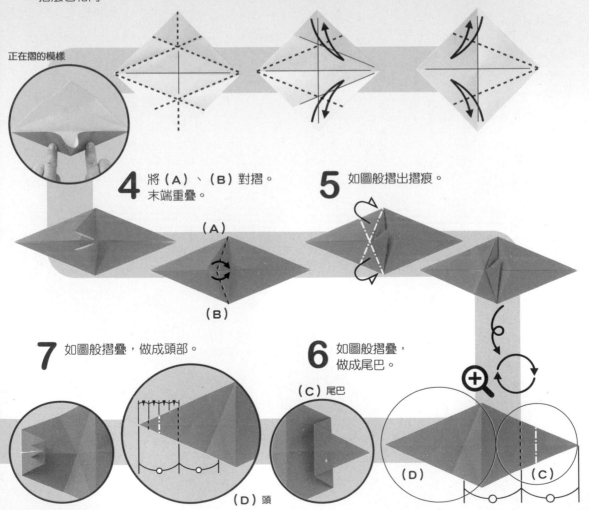

正在摺的模樣

4 將（A）、（B）對摺。末端重疊。

（A）

（B）

5 如圖般摺出摺痕。

7 如圖般摺疊，做成頭部。

（D）頭

6 如圖般摺疊，做成尾巴。

（C）尾巴

（D）

（C）

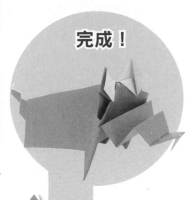

完成！

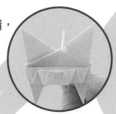

野貓

不摺鱷魚的眼睛，就變成「野貓」了。

鼻端再摺1段，做成比較小的樣子。鼻子不向前伸出。

完成！

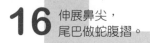

15 如圖般剪入，將剪入的部分摺向內側。背面摺法也相同。

14 只在上面1張凹摺，做成眼睛。另一邊的眼睛摺法也相同。

16 伸展鼻尖，尾巴做蛇腹摺。

11 如圖般將☆處凸摺。另一側也同樣進行。

12 將尾巴往上拉，做成後腳。

13 如圖般摺出摺痕，打開壓扁成四角形

正在摺的模樣

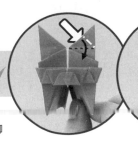
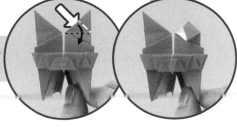

拿住根部，尾巴往上拉，等稍微拉出腳後，再重新確實地壓摺尾巴。

腳

10 改變拿法，如圖般部分重新做成凸摺線。像要包入般地在中央線做凸摺。

9 打開，以蛇腹摺做成鼻尖。

8 如圖般做凸摺。

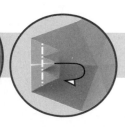

摺好時

動物園・水族館中的生物

鱷魚・野貓

67

1 如圖般摺出摺痕。
讓3個☆和★重疊。

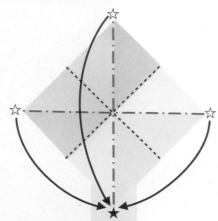

正在摺的模樣

2 開口的一邊朝下,
左右角對齊中央線摺出摺痕。

鶴

普通

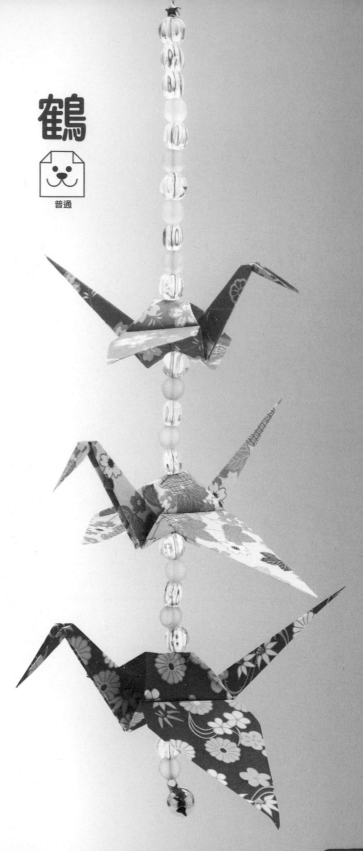

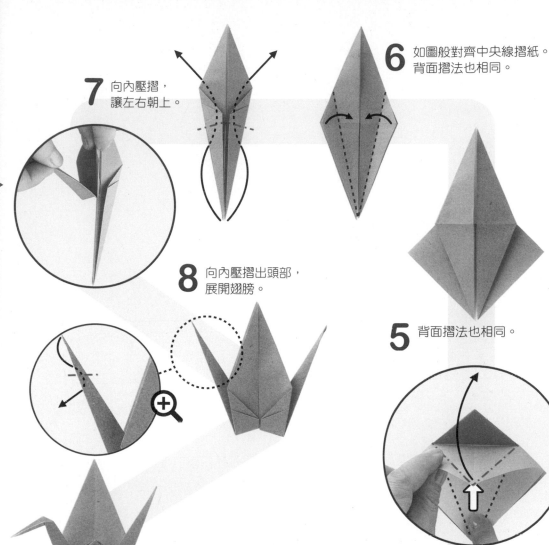

7 向內壓摺，讓左右朝上。

6 如圖般對齊中央線摺紙。背面摺法也相同。

8 向內壓摺出頭部，展開翅膀。

5 背面摺法也相同。

4 打開上面1張，利用摺痕摺疊。

拿住左右翅膀慢慢向側邊拉開，鶴的身體就會鼓起來。

也可以翻過來從身體下的孔洞吹入空氣。

完成！

3 如圖般加入橫向摺痕。

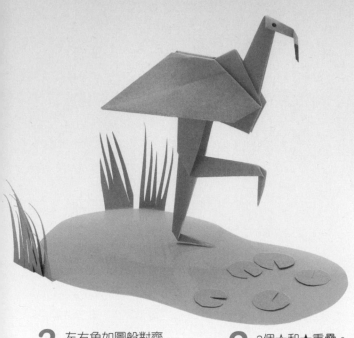

紅鸛

困難　剪刀

1 如圖般摺出摺痕。

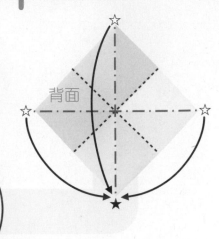

背面

★

正在摺的模樣

3 左右角如圖般對齊中央線做出摺痕。

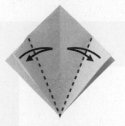

2 3個☆和★重疊。

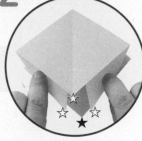

☆ ☆
★ ☆

4 如圖般加入橫向摺痕。

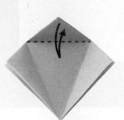

5 打開上面1張，利用摺痕摺疊。

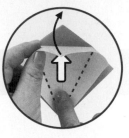

6 背面摺法也相同。

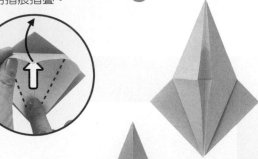

8 上面1張如圖般斜摺，做成翅膀。背面摺法也相同。

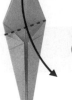

摺好時

7 如圖般對齊中央線摺疊。背面摺法也相同。

10 做凸摺。背面摺法也相同。

9 如圖般,從腳的根部向內壓摺,往上拉高做成脖子。

正在摺的模樣

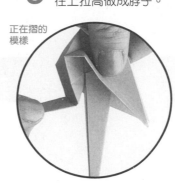

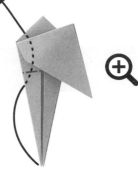

11 打開,做好階梯摺後覆蓋脖子末端,做成頭部。

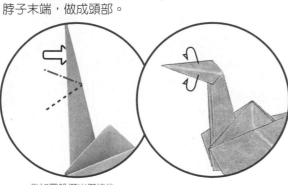

先如圖般摺出摺線後再摺會比較容易。

12 同樣做好階梯摺後蓋住,做成嘴巴。

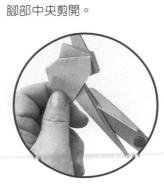

14 上面1張向內壓摺。

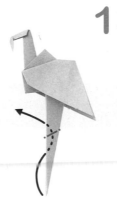

13 腳部中央剪開。

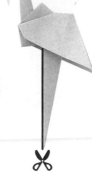

15 末端再向內壓摺。下面的腳部末端也向內壓摺。

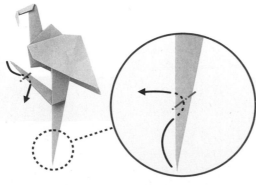

完成!

點頭紅牛（牛）

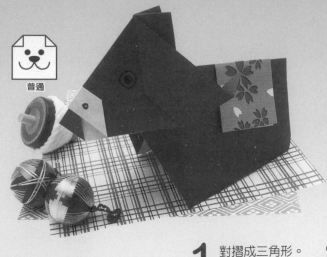

使用 2 張色紙和 1 張對半裁剪的色紙。

1 對摺成三角形。

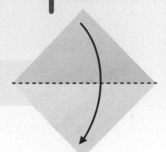

2 再對摺成三角形。

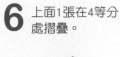

3 上面1張對摺。
背面摺法也相同。

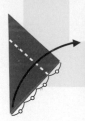

4 上面1張如圖在4等分處摺疊。
背面摺法也相同。打開中間。

5 凸摺後摺向內側。

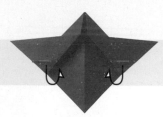

6 上面1張在4等分處摺疊。

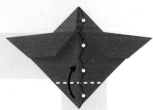

9 對半凸摺。

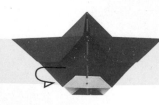

8 如圖般摺疊，
讓☆稍微摺入★的下方。

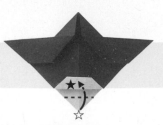

7 對半凸摺。

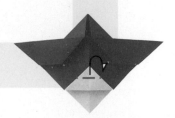

11 如圖般摺疊末端，做成牛角。

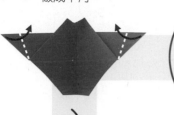

向內壓摺中

10 對摺做出摺痕，向內壓摺後，打開頭部。

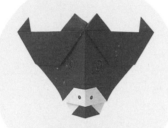

頭部完成！

【點頭紅牛的身體】

1 左右角對齊中間的中央線。

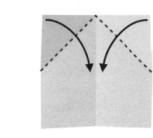

2 在★和☆（如圖般將單側分成4等分）的連結線做凹摺。

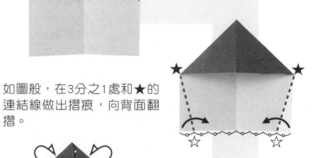

3 如圖般，在3分之1處和★的連結線做出摺痕，向背面翻摺。

身體完成！

身體的裝飾

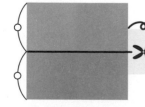

對半裁剪。

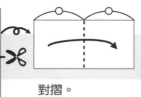

對摺。

一起對摺。

再次對摺，夾在身體上。夾的時候要考慮到平衡。

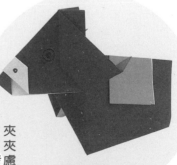

完成！

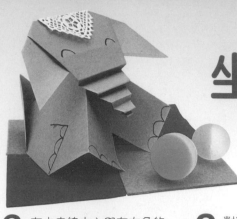

坐姿大象

 普通 黏膠

使用 2 張色紙來製作。

【大象的頭部】

1 對摺成三角形，做出摺痕後，如圖般對摺。

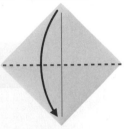

2 對齊中央線摺疊。

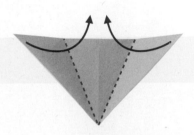

3 在中央線中心與左右角的連結線上摺疊。

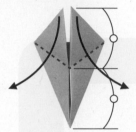

4 在☆處小小地凹摺。

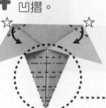

5 如圖般做4次階梯摺。最後在末端做凹摺。

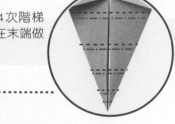

頭部完成！

【大象的身體】

1 對摺出摺痕後，如圖般對齊摺痕摺疊。

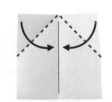

2 下面的部分對摺出摺痕後，在中央線左右對摺。

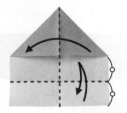

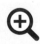

3 如圖般摺出摺痕。

（A）

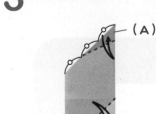

4 將（A）向外反摺。重新做出摺痕，讓下面的★和☆貼附在一起。

（A）

☆ ★

脖子

身體完成！

在脖子的地方貼上頭部。

完成！

74

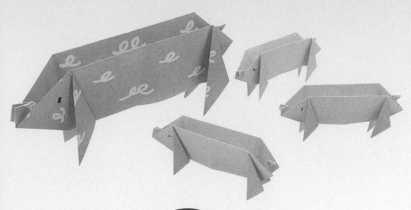

豬

普通

1 上下對齊中央線的摺痕來摺紙。

背面

2 左右對齊中央線的摺痕來摺紙。

3 如圖般在4個地方摺出摺痕。

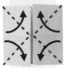

4 重新做出凸摺線，只有上面1張打開摺疊。另一邊的摺法也相同。

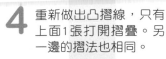

5 中央線做凸摺。

6 上面1張向外攤開（A）。對齊摺痕摺疊（B）。背面摺法也相同（C）。

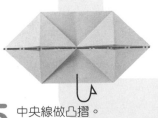

7 向內壓摺，但不要摺到（D）的三角形。

向內壓摺進行中

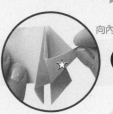

(D)
☆

(C)

(B)

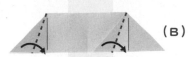

(A)

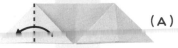

8 只有☆的中間向內壓摺，做成尾巴。

☆

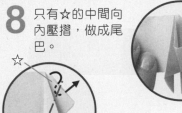

9 如圖般向內壓摺，做成鼻頭。

10 和前面一樣，再做一次向內壓摺。

完成！

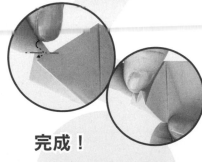

河馬

 普通
 剪刀
 黏膠

使用 2 張色紙來製作。

【河馬的頭部】

1 對摺成三角形。

背面

2 2張重疊地在下面4分之1處做凹摺。

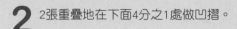

3 2張分開，將上面1張剛剛摺好的角往下摺；下面1張保持不變，上下重疊。

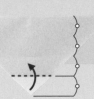

4 讓有☆記號的邊和下面有★記號的邊平行地摺出摺痕。

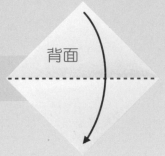

☆
★

☆
★

7 翻面，下面的左右2處只在上面1張做凹摺。相當於耳朵的上面也在2處做凹摺。

6 另一邊同樣做捲摺。

5 對齊步驟4的摺痕，直接做捲摺。

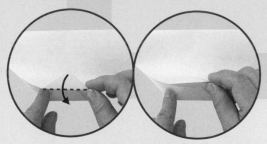

9 對摺成三角形，摺出摺痕後，如圖般再摺成三角形。

【河馬的身體】

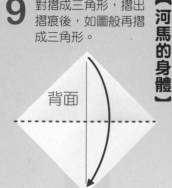

背面

8 如圖般摺出摺痕後，利用摺痕，打開耳朵壓平根部。另一邊的耳朵也同樣進行。

頭部完成！

10 對齊中央線，左右做凹摺。

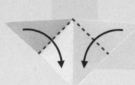

11 將2個角向上摺成三角形。

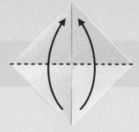

12 將2個角如圖般做凹摺。

15 如圖般做階梯摺，摺成尾巴。

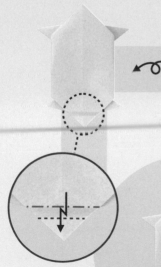

身體完成！

14 剪開的地方以凹摺打開，做成後腳，兩側的角也對齊中央線做凹摺。

13 將上面1張如圖般在中央線剪開。

前腳

16 裝上頭部。

脖子

尾巴

完成！

野豬

原案：辻昭雄
改編：富田登志江

困難　剪刀　黏膠

2 另一邊也同樣摺疊後還原。

1 對摺成三角形，摺出摺痕後，上下角對齊摺痕摺疊後還原。

3 摺出摺痕。

4 利用摺痕，從左右末端往內摺，讓☆突起。上面的部分也同樣進行。

5 左右對半凹摺。

6 如圖般只有1張做凹摺打開。

☆站立成三角形後，向左右倒，做出清楚的摺痕。

9 將步驟7拉開的部分還原。

這裡就是耳朵。

8 在左邊的線（☆）和右邊的線（★）中間做凹摺。

7 如圖般摺疊中間的三角形，摺出摺痕。拿住★處往旁邊拉。

摺好時

☆　★

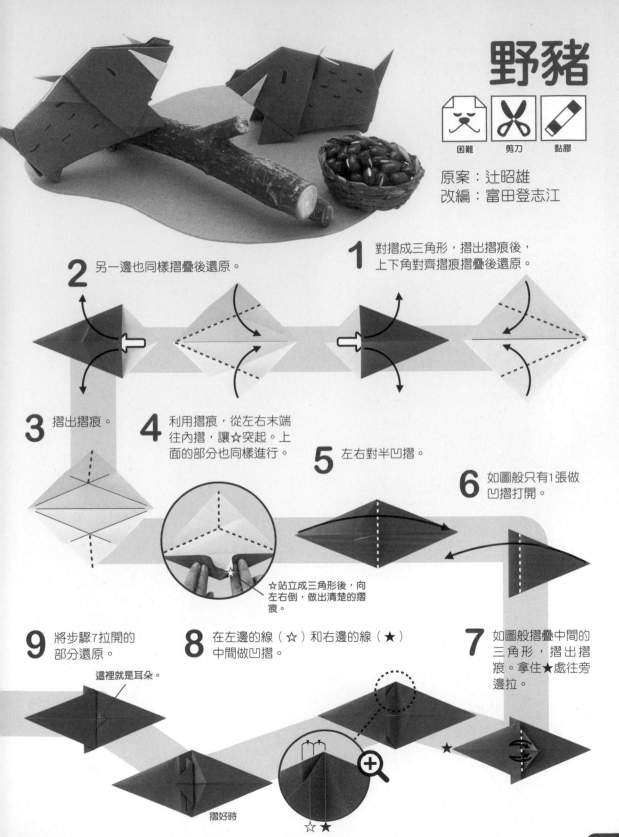

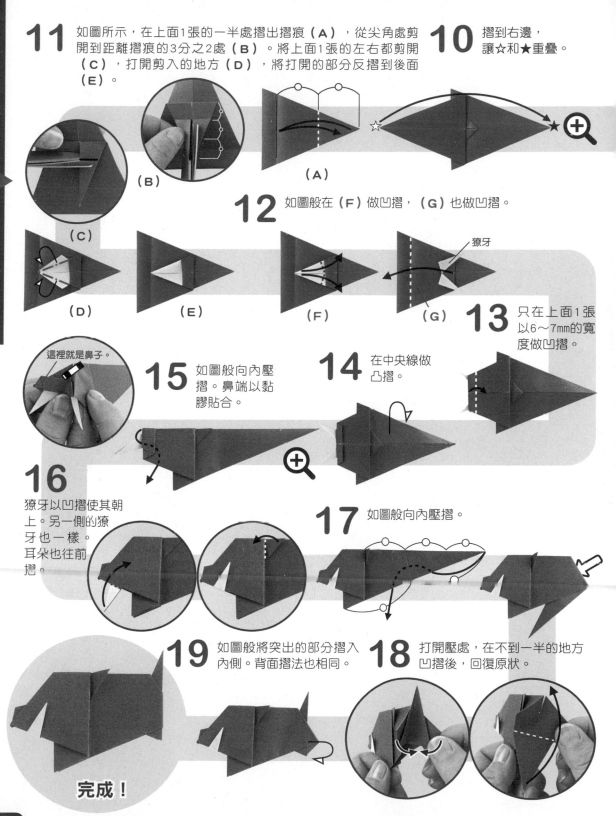

11 如圖所示，在上面1張的一半處摺出摺痕（A），從尖角處剪開到距離摺痕的3分之2處（B）。將上面1張的左右都剪開（C），打開剪入的地方（D），將打開的部分反摺到後面（E）。

10 摺到右邊，讓☆和★重疊。

（B）

（A）

（C）

12 如圖般在（F）做凹摺，（G）也做凹摺。

（D）

（E）

（F）

獠牙

（G）

13 只在上面1張以6～7mm的寬度做凹摺。

這裡就是鼻子。

15 如圖般向內壓摺。鼻端以黏膠貼合。

14 在中央線做凸摺。

16 獠牙以凹摺使其朝上。另一側的獠牙也一樣。耳朵也往前摺。

17 如圖般向內壓摺。

19 如圖般將突出的部分摺入內側。背面摺法也相同。

18 打開壓處，在不到一半的地方凹摺後，回復原狀。

完成！

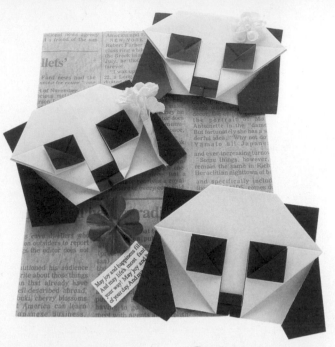

貓熊

普通　　剪刀

1 如圖般摺出摺痕。
讓3個☆和★重疊。

正在摺的模樣

3 如圖般剪入到摺痕處。

2 對齊中央線，
上面1張如圖般摺疊，
摺出摺痕。

4 剪開處（左右角）的上
面1張如圖般摺疊。

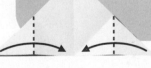

5 上面1張在3等分
處往上摺。

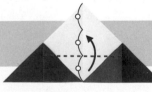

6 上面的三角形往下凹
摺。中間稍微留些間
隔。

拉開約0.3cm
的間隔

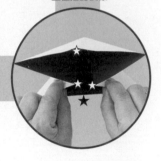

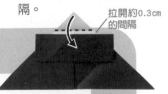

8 如圖般往下摺成
三角形。

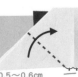

7 左右各離中央線0.5～0.6cm，
如圖般平行地摺疊。

摺好時

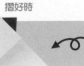

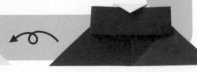

約0.5～0.6cm　　約0.5～0.6cm

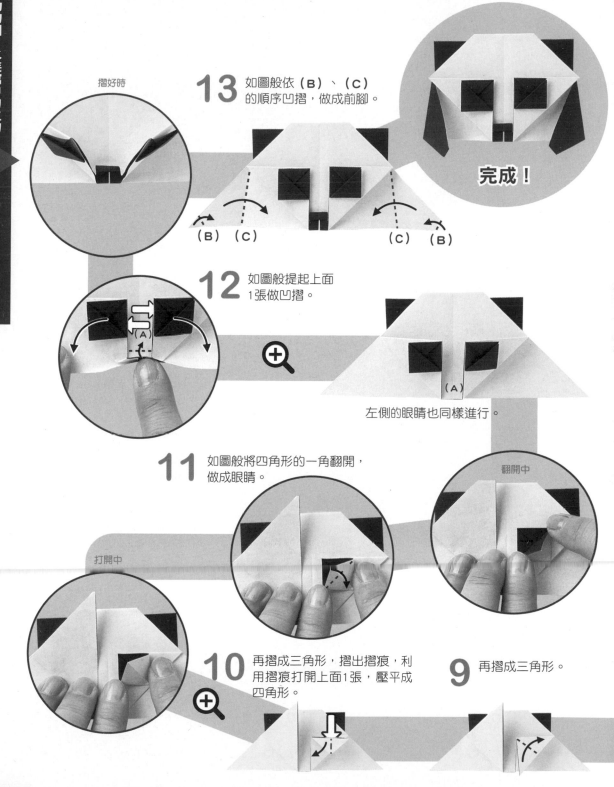

13 如圖般依（B）、（C）的順序凹摺，做成前腳。

摺好時

完成！

（B）（C）　　　　（C）（B）

12 如圖般提起上面1張做凹摺。

（A）

左側的眼睛也同樣進行。

11 如圖般將四角形的一角翻開，做成眼睛。

翻開中

打開中

10 再摺成三角形，摺出摺痕，利用摺痕打開上面1張，壓平成四角形。

9 再摺成三角形。

原案：中島進

老虎

困難

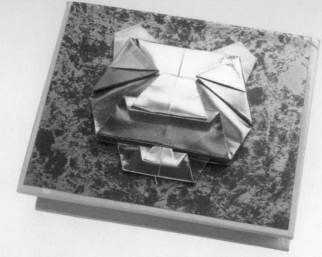

2 另一邊也同樣摺好後還原。

1 對摺成三角形，摺出摺痕後，上下角對齊摺痕摺疊後還原。

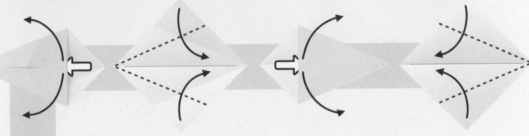

3 摺出摺痕。

4 利用摺痕，從左右末端往內摺，讓☆突起。上面的部分也同樣進行。

5 中央線做凸摺，讓（A）、（B）立起。

☆ 站立成三角形後，摺向左右邊，以便做出清楚的摺痕。

（A）

（B）

8 上面1張向上摺到和耳朵高度相同的位置。

7 再次凹摺，讓末端朝上。另一邊的摺法也同步驟6～7。

6 換個方向，如圖般將三角形往下凹摺。

——耳朵

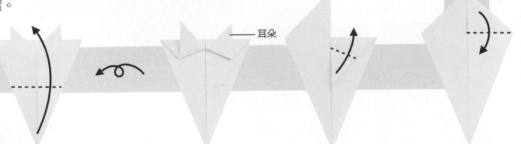

17 如圖般做階梯摺，將末端隱藏在裡面。

完成！

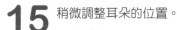

16 如圖般向上摺疊。

15 稍微調整耳朵的位置。

14 插入中間處。

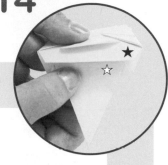

13 如圖般重新做出摺痕。將☆插入★的下面。

12 對齊下面的摺痕，2張一起摺，回復到步驟11的形狀。

正在摺的模樣

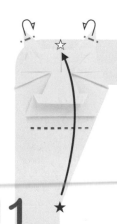

11 以凹摺讓★與☆重疊。耳朵稍微做凸摺。

10 依（C）、（D）的順序摺疊，做成鼻子。左右角凹摺，好像附在鼻子上方一樣，做成眼睛。

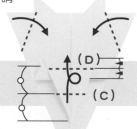

9 如圖所示，約在3分之1處做凹摺。

相親相愛的猴子（猴子）

困難　　剪刀

原案：中島進

★使用橫向對半裁剪的色紙。

1 對摺，摺出摺痕。

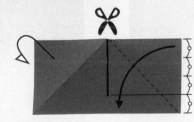

2 剪開中央線到約4分之3處，如圖般摺疊。

3 2張一起對摺，摺出摺痕。

正在摺的模樣

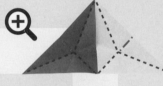

6 如圖般重新做出凸摺線，摺疊成V字形。另一邊也同樣進行。

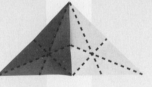

5 再次同樣摺疊，左右共摺出6條摺痕。

4 同樣地，上面的部分也摺出摺痕。

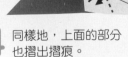

7 如圖所示，打開上面2張紙的中間來摺疊。

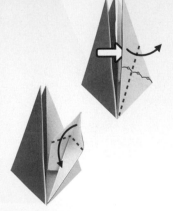

8 將上面的尖角往下摺。

完成！

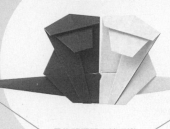

最後將尾巴末端弄彎，
伸到前方即可。

11 如圖般摺出摺痕後，
利用摺痕使其打開，摺疊。

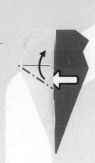

10 如圖般向下摺，
做出尾巴。

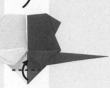

17 下面的三角形往上凹摺。

12 加上摺痕。

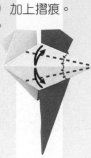

13 壓住☆，如圖般提起尾巴，
進行凹摺。

16 另一邊的摺法也相同。

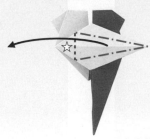

14 由於中間會閉合，所以
上下要對齊中央線來摺。

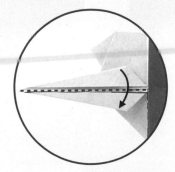

15 如圖般凹摺重疊，
做成尾巴。

9 用階梯摺和凸摺摺出臉
部。另一邊的臉也同樣
進行。

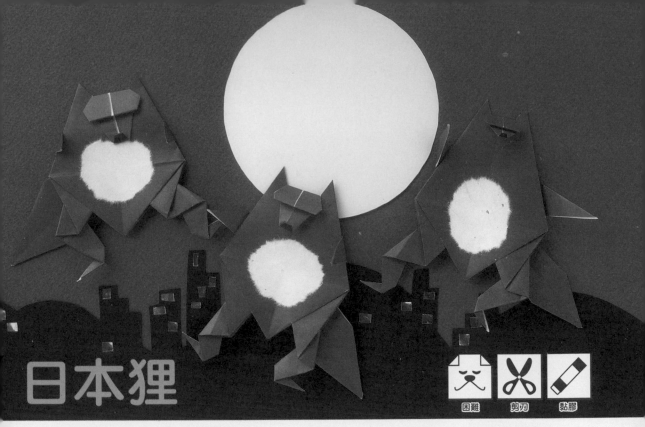

日本狸

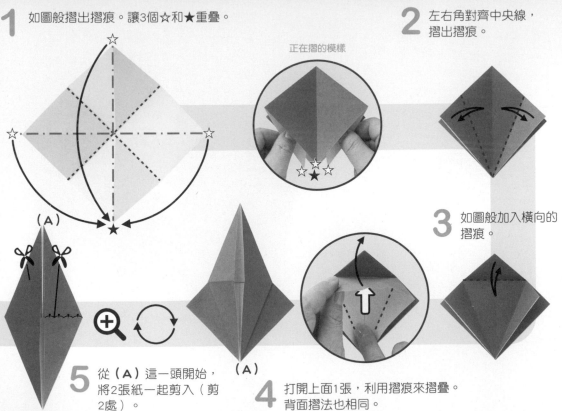

1 如圖般摺出摺痕。讓3個☆和★重疊。

正在摺的模樣

☆ ★ ☆

2 左右角對齊中央線，摺出摺痕。

3 如圖般加入橫向的摺痕。

5 從（A）這一頭開始，將2張紙一起剪入（剪2處）。

（A）

4 打開上面1張，利用摺痕來摺疊。背面摺法也相同。

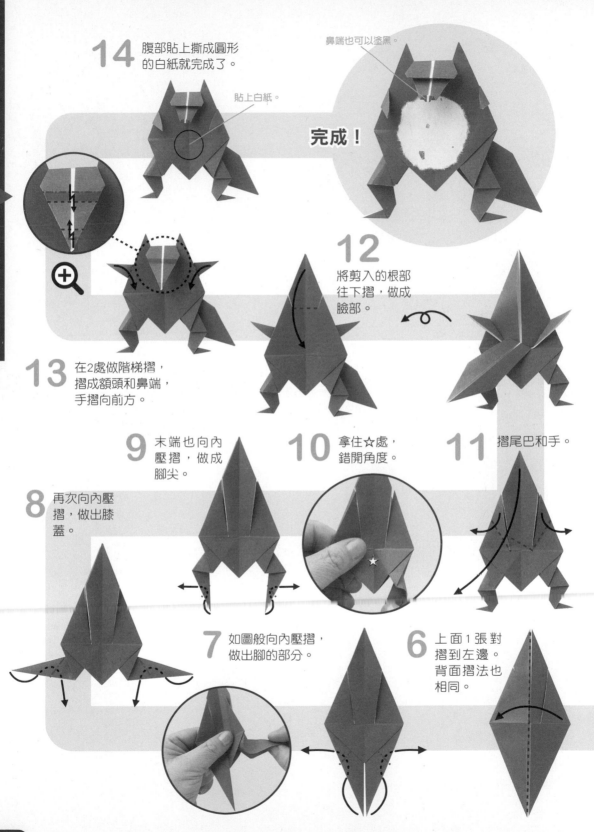

14 腹部貼上撕成圓形的白紙就完成了。

貼上白紙。

鼻端也可以塗黑。

完成！

13 在2處做階梯摺，摺成額頭和鼻端，手摺向前方。

12 將剪入的根部往下摺，做成臉部。

9 末端也向內壓摺，做成腳尖。

10 拿住☆處，錯開角度。

11 摺尾巴和手。

8 再次向內壓摺，做出膝蓋。

7 如圖般向內壓摺，做出腳的部分。

6 上面1張對摺到左邊。背面摺法也相同。

狐狸

 普通　 剪刀　 黏膠

狐狸要使用 1 張色紙和 1 張 4 分之 1 大小的色紙來製作。

6 打開，依照摺痕摺疊，做成臉部。

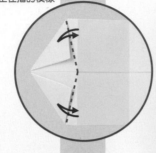

正在摺的模樣

正在摺的模樣

5 大致標出4分之1的位置後，摺出摺痕。

7 如圖般做階梯摺（臉部除外）。

8 中央線做凸摺。

4 上面1張再對摺後，回復到步驟3的形狀。

3 左右對摺。

【製作身體】

1 對摺，摺出摺痕。

2 上下對齊中央線摺疊。

13 與胸線平行地摺出摺痕作為臀部，向內壓摺。

12 此時耳朵背面會鼓起，要確實按壓以免耳朵回復原狀。

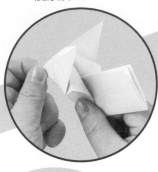

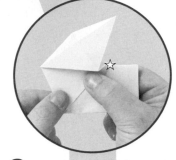

11 鼻端稍微拉高一些。

完成！

（從斜後方看）

10 ☆號對齊背部的高度後，用右手按住，以左手壓摺，做出胸線。

2 左側上黏膠作為尾巴。

1 將4分之1大小的色紙對摺，如圖般剪裁。

【製作尾巴】

插入這裡

完成！

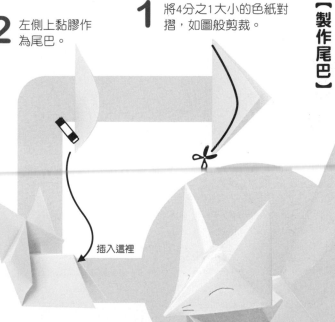

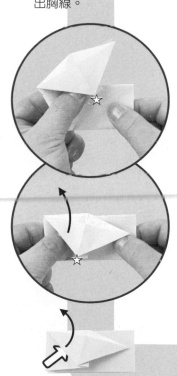

9 手指放入頭部下方，將頭部抬高。

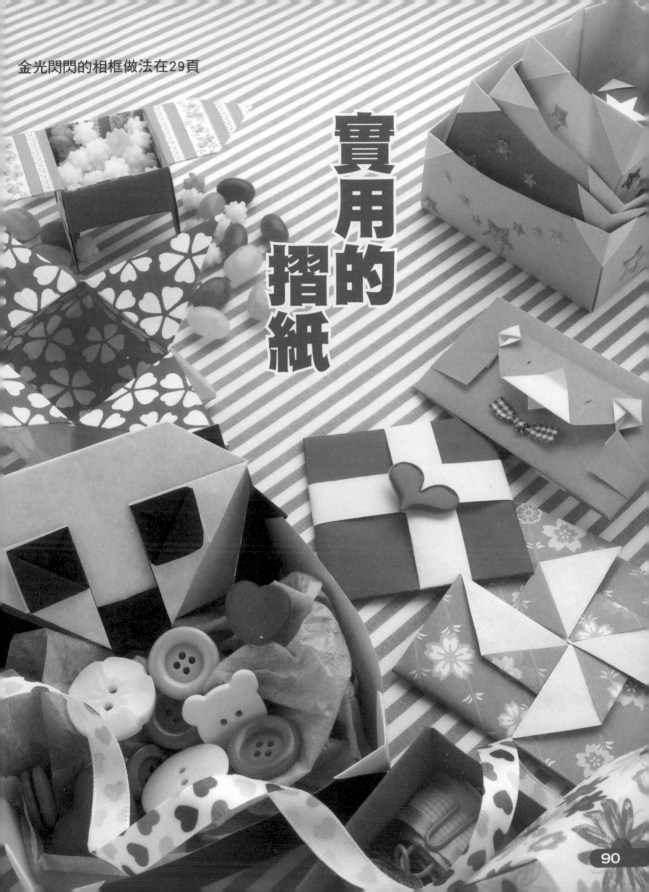

金光閃閃的相框做法在29頁

實用的摺紙

四腳盤

普通

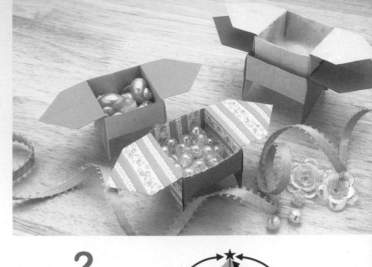

1 對摺成三角形,再摺出十字摺痕後,將4個角摺向中央。

2 如圖般摺出摺痕。讓3個☆和★重疊。

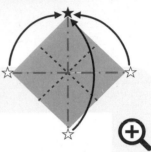

4 將摺痕做凸摺,打開上面1張往下摺。背面摺法也相同。

3 對摺成三角形,摺出摺痕。

5 上面1張如圖般摺疊後打開,在左右做成三角形。背面也同樣進行。

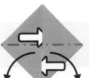

6 上面1張對摺到右邊。背面摺法也相同。

7 上面1張如圖般凹摺。背面摺法也相同。

正在摺的模樣

10 如圖般將兩側的突出往外拉開,整理形狀,讓底部平坦。

完成!

9 上面1張往下凹摺。背面摺法也相同。

8 上面1張往內凹摺。背面摺法也相同。

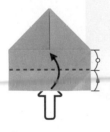

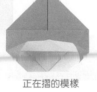

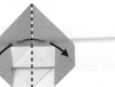

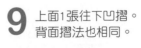

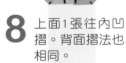

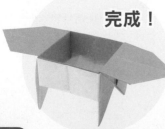

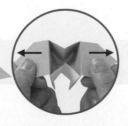

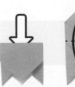

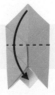

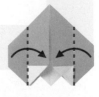

角香盒

1 摺出摺痕。讓☆和★對齊。

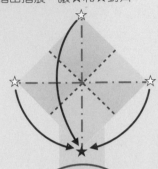

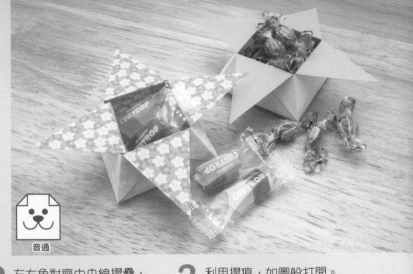

普通

2 左右角對齊中央線摺疊，摺出摺痕。

3 利用摺痕，如圖般打開。另一邊也同樣打開。

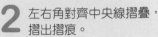

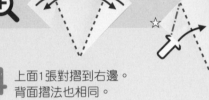

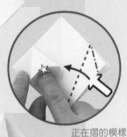

正在摺的模樣

5 上面1張向內凹摺。背面摺法也相同。

4 上面1張對摺到右邊。背面摺法也相同。

背面摺法也相同

6 加入橫向摺痕。

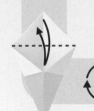

7 上面1張（相當於角的部分）往下摺。背面摺法也相同。

8 如圖般一次翻動1張紙，將中間的角全部往下摺。

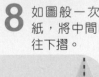

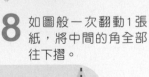

9 手指伸入角的內側，將底部打開弄平，整理形狀。

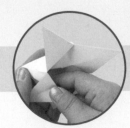

完成！

點心盒

簡單

2 4個角再次摺向中央。

1 摺出十字摺痕,將摺紙的4個角摺向中央。

3 如圖般,在離中央3分之1處做凹摺。

4 摺出摺痕後,將4個角往下摺。

5 打開步驟3摺出的4個地方。

完成!

從上方看

大小
任意盒

 普通 尺

摺成底部為正方形的盒子。底部的大小可依喜好任意改變，所以也可以做成像這樣的盒子樹。

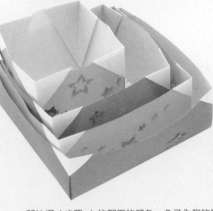

開始摺（步驟1）的那面的顏色：盒子內側的顏色。
背面：盒子外側的顏色。
盒外的三角形：可自由改變。

【摺痕的摺法】

假設想要摺出的盒底尺寸為○cm，
高度為☆cm，則○＝15−2×☆。

想要製作的底長 這2者要相等

※使用15cm見方的色紙時。

1 依想要製作的大小來摺出摺痕。

底

2 對摺成三角形。中央附近輕輕摺過即可。

中央附近

5 利用步驟4的摺痕，如圖般打開。另一邊也同樣摺疊。

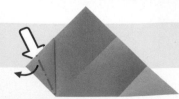

4 將摺好的三角形再對摺，摺出摺痕。

3 利用摺痕再摺成三角形。

7 紙張打開，背面朝上。

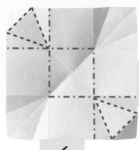

6 將三角形做凸摺後，紙張全部打開，其餘的2個角的摺法也同步驟2～6。

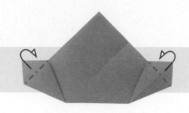

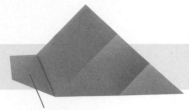

貓熊盒的這裡是外側。

9 將突出的三角形做凹摺，將角確實固定。其餘的角也同樣摺疊，整理形狀。

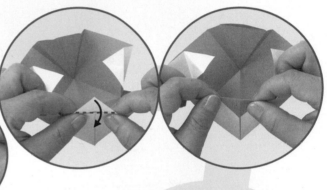

8 將角稍微立起，使☆和★相接。其餘的角也同樣摺疊。

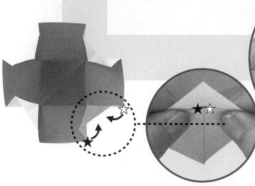

貓熊盒

和80頁的貓熊組合，就能做成貓熊盒了。請配合貓熊的大小來摺盒了。在此是摺成底部為7.5cm平方的盒子。在步驟8中如圖所示改變摺痕。從背面看，用凹摺來固定三角形。

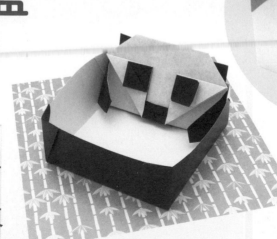

完成！

小熊紙袋

普通　剪刀

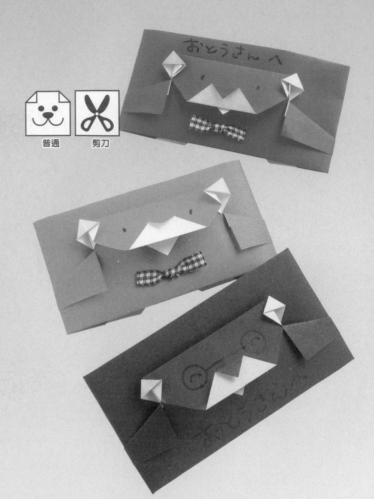

1 摺成三角形，
留下約1cm的邊框。

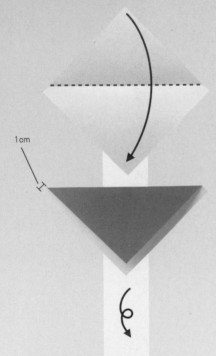

1cm

2 2張一起凹摺，
讓三角形的尖端突出約2cm。

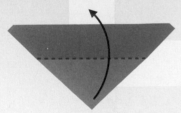

🔍

3 如圖般，對齊下緣做凹摺。

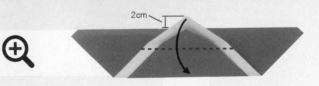

2cm

5 將剪入的部分凹摺，做成手臂。
要和下面的線平行。

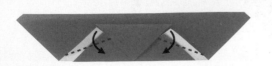

4 沿著三角形的邊緣剪入約1.5cm。

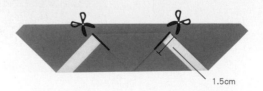

1.5cm

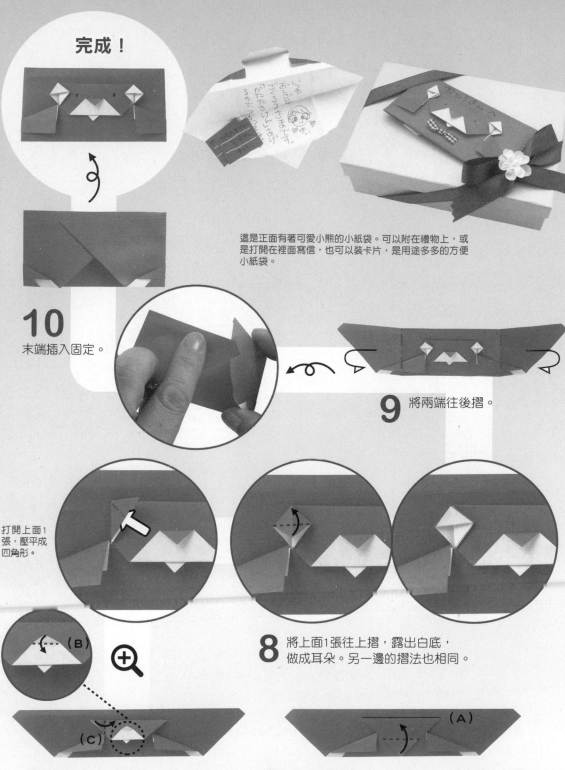

完成！

這是正面有著可愛小熊的小紙袋。可以附在禮物上，或是打開在裡面寫信，也可以裝卡片，是用途多多的方便小紙袋。

10 末端插入固定。

9 將兩端往後摺。

打開上面1張，壓平成四角形。

8 將上面1張往上摺，露出白底，做成耳朵。另一邊的摺法也相同。

（B）

（C）

7 將（B）往下凹摺，（C）往內凹摺。

（A）

6 上面1張對齊（A）線凹摺。讓下面的三角形稍微露出來。

卡片套

原案：藤田文章
改編：中島進

使用A4大小（29.7cm×21cm）的紙，
做成正面有2個口袋、背面有1個口袋
的卡片套。

用色紙製作時，
可以裝入回數券或郵票等。

1 表面朝上，對摺出摺痕。

2 上下以1cm的寬度凹摺後，以中央線為準，
下面留0.5cm，上面留1cm地摺出摺痕。

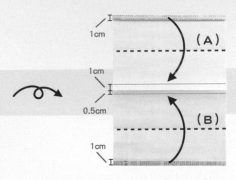

1cm

1cm

(A)

(B)

0.5cm

1cm

4 如圖般做凸摺。

(C) (D) (C)

(C) (D) (C)

3 4個角對齊（A）、
（B）做凹摺（C）。
如圖般做凹摺（D）。

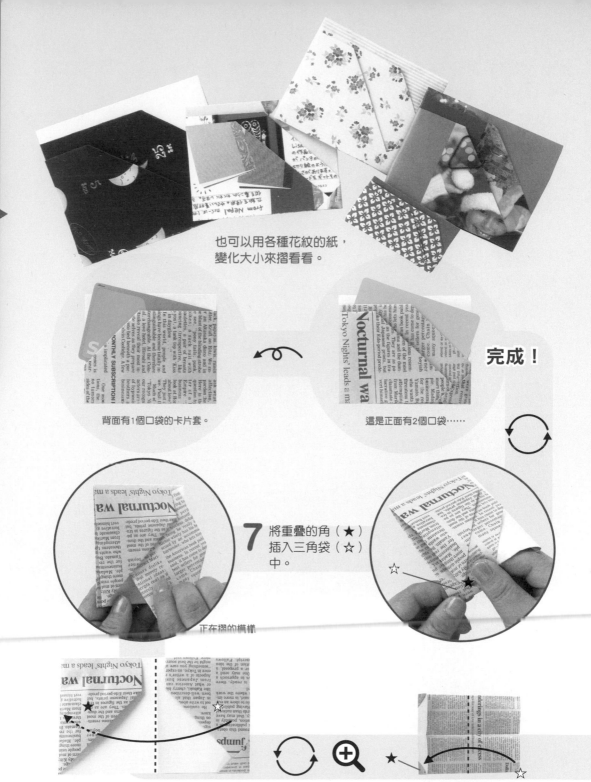

也可以用各種花紋的紙，
變化大小來摺看看。

完成！

背面有1個口袋的卡片套。

這是正面有2個口袋……

7 將重疊的角（★）
插入三角袋（☆）
中。

正在摺的橫樣

6 將☆插入★的袋中。

5 中間凹摺，讓☆插入
★的三角形袋中。

也可以做成蓋子的小箱

普通　　剪刀

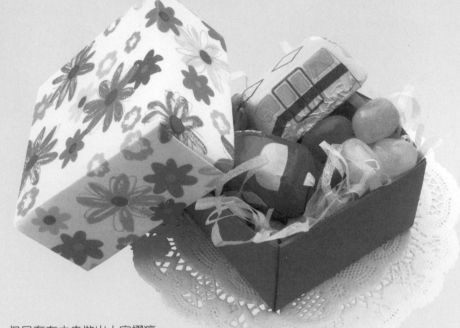

1 對摺成三角形，但只有在中央做出十字摺痕。
將4個角摺向中央。

2 對齊中央，對半凹摺出摺痕。4個邊全部同樣進行。

正在摺出摺痕

3 如圖般打開。

正在摺的模樣

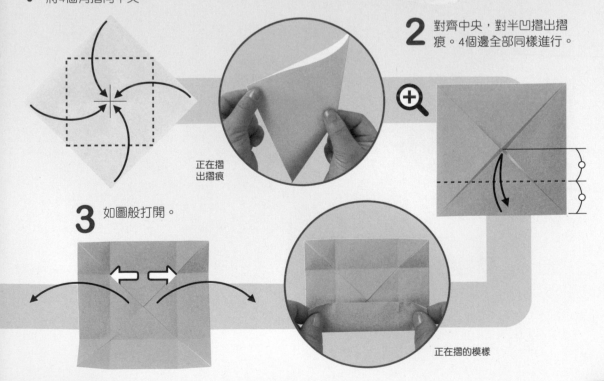

4 有☆號的4個地方，
如圖般做出凸摺線。

正在摺的模樣

5 利用摺痕，讓☆號彼此相接。

6 往內側摺合，使☆號與
中央的★號相接。

完成！

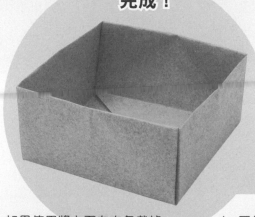

7 另一邊的摺法也同步驟5～6。

如果使用將上下左右各裁掉2～3mm、小1圈的色
紙，就能做成可以放到裡面的小盒子，或是變成
有蓋子的盒子。（在步驟2摺出摺痕時，如果中央
約重疊2mm來摺紙，同樣也可以做出小一號的盒子
（內盒）。）

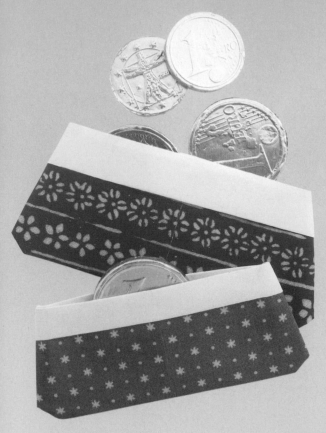

錢包

簡單

使用比色紙稍大的長方形
廣告單、包裝紙等來製作。

將要做成錢包口部分的那一面朝下，
做成表面的那一面朝上。

1

縱向對摺出摺
痕後，橫向對
半凸摺。

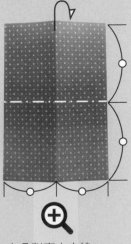

3 上面1張以3分之1的寬度做3次
捲摺。背面摺法也相同。

2 左右角對齊中央線
做凹摺。

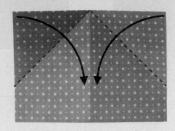

4 左右角凹摺讓★在中
央線（☆）上接合。

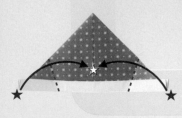

※形狀會因為☆的
位置而稍微有些改
變。

5 進行凹摺，讓☆插入
★之中。

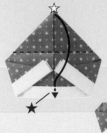

完成！

風車疊紙

困難

（「疊紙」是指摺疊較厚的紙而成的東西，也可以指摺疊後放入懷中的紙。）

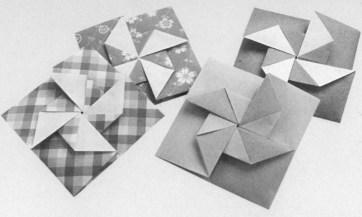

1 對摺成三角形，摺出摺痕後，再如圖般摺成三角形。

2 2張一起以3分之1的寬度做階梯摺。

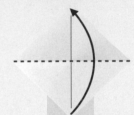

3 只有上面1張向下全部打開，重新做山摺痕，如圖般做階梯摺。

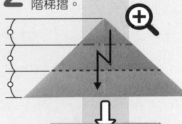

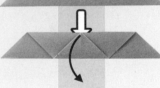

4 對齊中央線摺合。

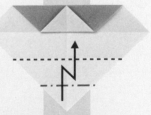

5 ★摺到左邊對齊☆。

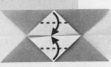

6 ★往右摺，對齊外緣。

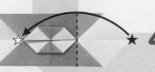

7 如圖般對半凹摺。

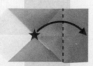

8 另一邊的摺法也同步驟5～7。

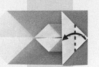

9 打開左右和上部。

10
如圖般往內凹摺。

11 上面的部分也同樣凹摺。

12
打開右下部分，讓☆號部分插入裡面，對齊（★）摺疊。

★　☆

完成！

這是開口不會輕易打開的包裝方式。也可以將種子等包在裡面哦！

鶴相框

簡單

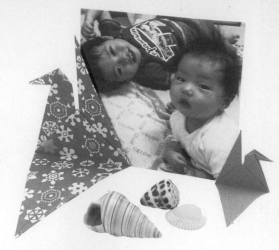

5 如圖般向內壓摺。

4 以中央線為基準,只有上面1張向右側摺。背面摺法也相同。

背面也同步驟
2~3般摺疊。

1 如圖般做出摺痕,讓3個☆和★重疊。

背面

6 如圖般將下面往上摺。背面摺法也相同。放置在水平處。

完成!

將照片直立插入尾巴隙間。

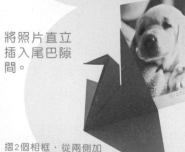

摺2個相框,從兩側加以固定,可讓照片更加穩定。

3 利用摺痕,如圖般打開摺疊。

2 對齊中央線摺出摺痕(A)。上面的三角形也如圖般摺出摺痕(B)。

(B)

(A)

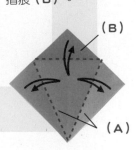

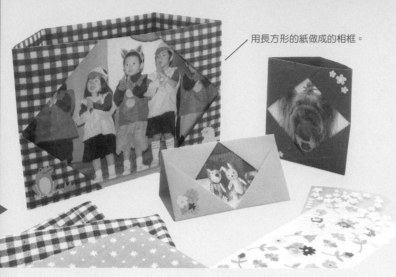

用長方形的紙做成的相框。

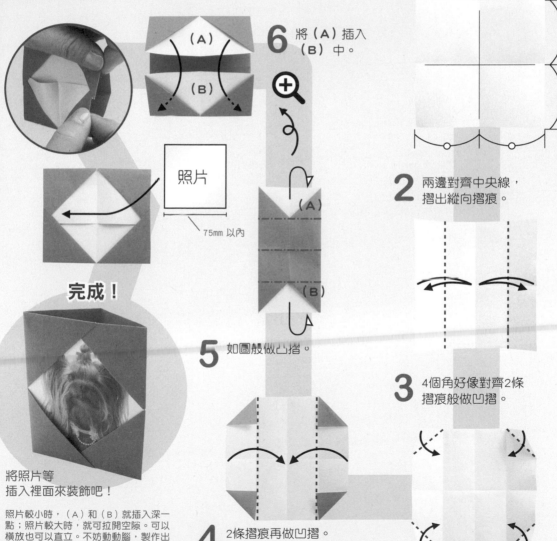

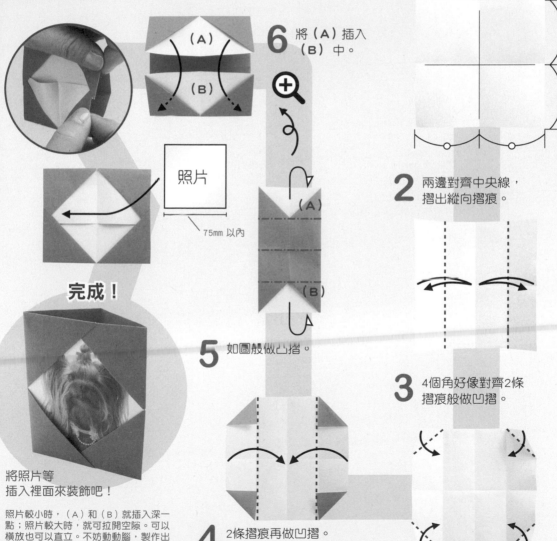

隨意相框

簡單

也可以使用比色紙還大的
長方形紙張來製作。

1 摺出十字摺痕。

2 兩邊對齊中央線，
摺出縱向摺痕。

3 4個角好像對齊2條
摺痕般做凹摺。

4 2條摺痕再做凹摺。

5 如圖般做凹摺。

照片

75mm 以內

6 將（A）插入
（B）中。

（A）

（B）

完成！

將照片等
插入裡面來裝飾吧！

照片較小時，（A）和（B）就插入深一
點；照片較大時，就可拉開空隙。可以
橫放也可以直立。不妨動動腦，製作出
有趣的相框吧！

禮物便籤

簡單

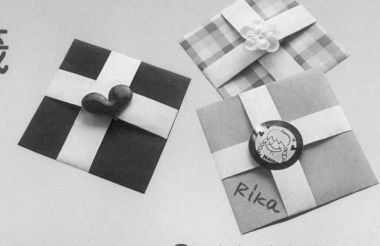

1 依（A）、（B）的順序做凹摺。

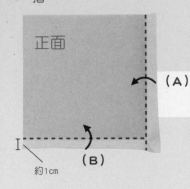

正面

（A）

（B）

約1cm

2 依（C）、（D）的順序做凹摺。讓（D）重疊在（C）上約1cm左右。

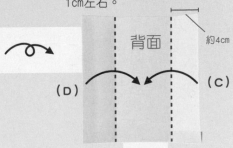

背面

約4cm

（D）　　　（C）

5 同樣地將重疊的部分插入裡面。

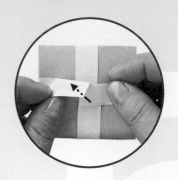

4 如圖般插入裡面。

3 依（E）、（F）的順序做凸摺。背面和步驟2相同，摺疊成有1cm左右的重疊。

約4cm

（E）

（F）

完成！

這是可以在裡面寫上秘密小語的「禮物便籤」喔！

亮晶晶的獎牌做法在29頁

實用的摺紙

禮物便籤

可愛的摺紙

手機

 普通 剪刀

使用裁剪成長方形的色紙。

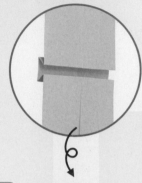

6
回復到步驟3的形狀,如圖般將摺痕做凹摺和凸摺。

7
在邊角處摺出摺痕後,向內壓摺。

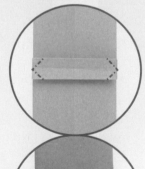

向內壓摺完成

5
再次對摺出摺痕。

4
在離凸摺約1cm處摺出摺痕。

3
上下對半凸摺。

1
縱向對摺出摺痕後,左右對齊摺痕往內凹摺。

2
只有上面1張再往外對摺,摺出摺痕。

漂亮彩妝盒

普通　　剪刀

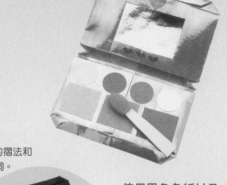

請利用圓形貼紙等做成按鍵，並在螢幕上畫圖或寫字吧！

完成！

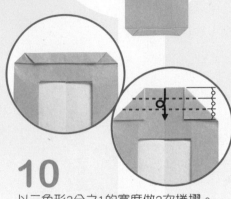

4個角的摺法和手機相同。

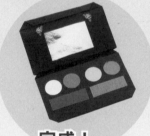

完成！

使用黑色色紙以及 4 分之 1 大小再對半裁剪的銀色色紙。

10
以三角形3分之1的寬度做2次捲摺。最下面也同樣做捲摺。

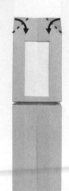

9
兩角凹摺成三角形。

3
從上面插入銀色色紙做成鏡子。

只有上面1張從中央剪入。

1
與手機到步驟7為止的做法相同（步驟4要在離凸摺約2cm處摺出摺痕）。

8
剪出開口做成螢幕，將☆凸摺後，隱藏到內側。

只有上面1張從中央剪入。

2
如圖般剪入，以便做出鏡子。

大戒指

 普通 剪刀

原案：田中雅子

使用對半裁剪的色紙。

小戒指是以3分之1寬度的色紙製作而成的。

9
再次凹摺，將步驟8摺好的部分隱藏起來。

8 繼續凹摺。

1 如圖所示，再將紙剪成約3cm左右。

約3cm

10
一邊凹摺，一邊將☆繞成圓形。

2 如圖般摺出摺痕。

11
從上面將突出的部分（★）稍微壓平。

7 長的一方朝上，如圖般，上面1張做凹摺。

3 上下如圖般做捲摺。

12
手指從下面伸入，整理成漂亮的形狀。

正在摺的模樣

4 以想要做成的大小進行凹摺。

想要製作的大小

完成！

6 如圖般重新做出摺痕。利用摺痕讓☆和★重疊。

5 右邊的角對齊中央線摺出三角摺痕，回復到步驟4的形狀。

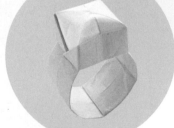

貼上銀色紙或金色紙會更漂亮喔！

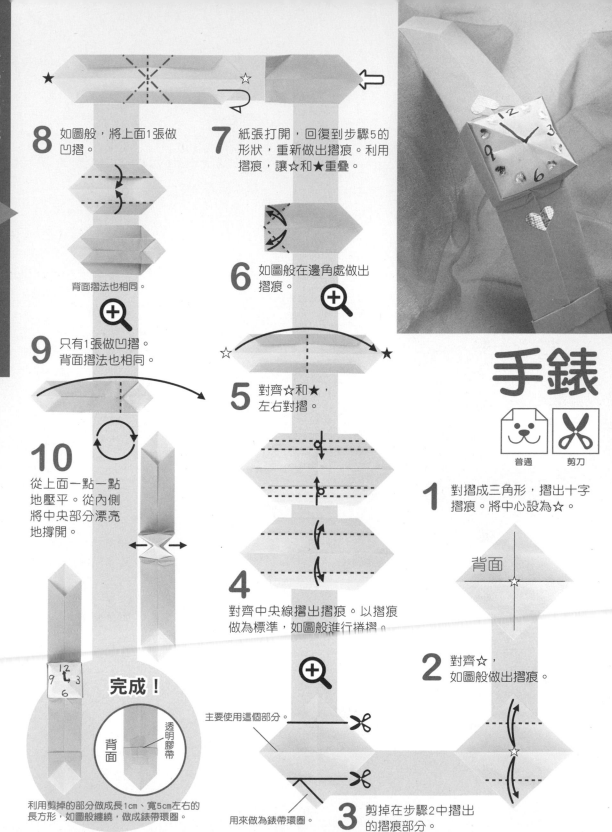

8 如圖般,將上面1張做凹摺。

背面摺法也相同。

9 只有1張做凹摺。背面摺法也相同。

10 從上面一點一點地壓平。從內側將中央部分漂亮地撐開。

完成!

透明膠帶

背面

利用剪掉的部分做成長1cm、寬5cm左右的長方形,如圖般纏繞,做成錶帶環圈。

7 紙張打開,回復到步驟5的形狀,重新做出摺痕。利用摺痕,讓☆和★重疊。

6 如圖般在邊角處做出摺痕。

5 對齊☆和★,左右對摺。

4 對齊中央線摺出摺痕。以摺痕做為標準,如圖般進行搓摺。

主要使用這個部分。

用來做為錶帶環圈。

3 剪掉在步驟2中摺出的摺痕部分。

手錶

普通　剪刀

1 對摺成三角形,摺出十字摺痕。將中心設為☆。

背面

2 對齊☆,如圖般做出摺痕。

愛心卡片

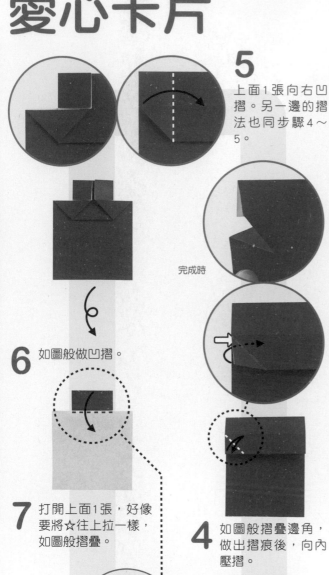

5 上面1張向右凹摺。另一邊的摺法也同步驟4～5。

完成時

6 如圖般做凹摺。

7 打開上面1張，好像要將☆往上拉一樣，如圖般摺疊。

讓★和☆重疊。

另一邊也同樣摺疊。

4 如圖般摺疊邊角，做出摺痕後，向內壓摺。

原案：法蘭西斯・歐文
使用裁剪成一半的色紙。

普通

1 如圖般摺出摺痕後，在（A）線處做凹摺。

（A）

2 如圖所示，只有上面1張以4分之1的寬度做出摺痕。將紙張正面朝上，全部展開。

3 利用摺痕，上面做凸摺，下面做階梯摺。

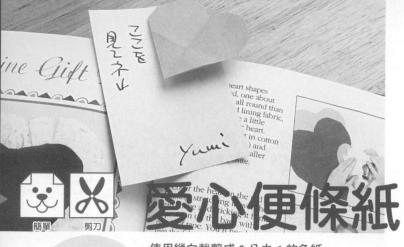

愛心便條紙

簡單　　剪刀

使用縱向裁剪成 3 分之 1 的色紙。

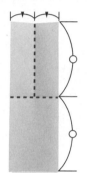

1

如圖般摺出摺痕。

2

剪掉畫線的部分。

3

如圖般做凹摺。

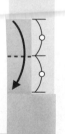

4

將角摺成三角形。

5 打開。

完成！

(A) ✂ - - - (B)

7

剪開 7、8 mm 長 的 開 口
（A）。4個角凸摺，做成
心形（B）。

6

如圖般做
凹摺。

完成！

└─ 5mm

10

下面以約5mm的寬度做
凸摺。

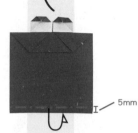

9 末端做凹摺。

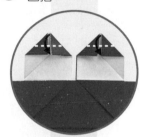

8 4個角做凹摺。

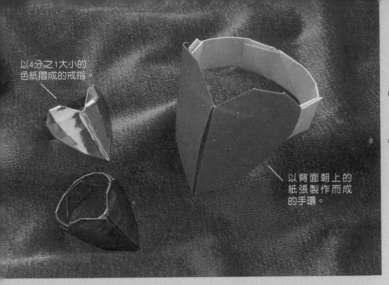

以4分之1大小的色紙摺成的戒指。

以背面朝上的紙張製作而成的手環。

心形手環

困難

原案：法蘭西斯・歐文

1 摺出十字摺痕後，在上半部做出摺痕。

（A）

3 對齊步驟2的摺痕再次凹摺。

（A）

（A）

2 上緣再次對摺出摺痕。

4 就這樣在（A）的摺痕處做凹摺。

5 左右對齊中央線，向內凹摺出三角形。

（A）

7 將摺痕向內壓摺。

6 向外對半摺成三角形，摺出摺痕。

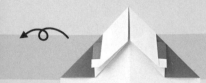

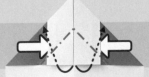

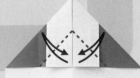

9 翻面,如圖般做凹摺。

8 如圖般,
在摺痕處往下凹摺。

(A)

要讓黑線處形成
一直線。

10 邊角斜摺出三角形。

13 再次以相同的寬度
捲摺,直到上面。

12 下面的白色部分,以3分
之1的寬度做3次捲摺。

11 另一邊的摺法也相同。

14 完成有心形的帶子。

將☆插入★
的隙間。

完成!

以4分之1大小的摺紙來製作,
就會成為戒指的尺寸。

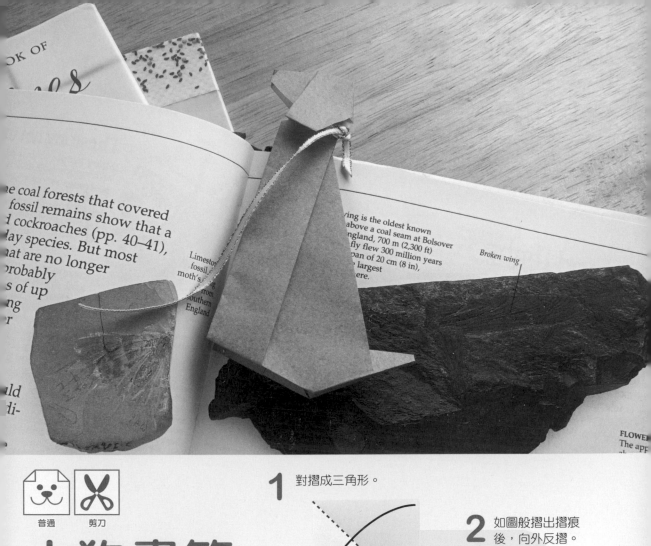

普通　剪刀

小狗書籤

1 對摺成三角形。

2 如圖般摺出摺痕後，向外反摺。

3 如圖般摺出摺痕後，再次向外反摺。

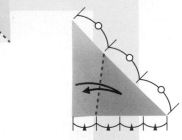

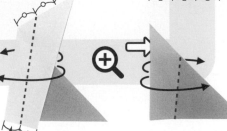

4 紙張打開，末端做凸摺後隱藏起來，下面的部分做階梯摺。背面摺法也相同。

壓扁後，就能做為書籤使用了。
這是可以立起來的漂亮書籤喔！

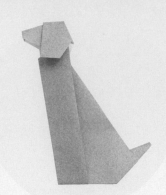

完成！

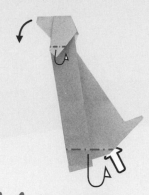

11 腳尖保持重疊，各以凸摺
隱藏於內側。耳朵末端也
稍微往內摺。

10 末端稍微向內壓摺。

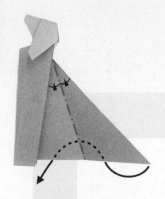

7 如圖般向內壓摺。

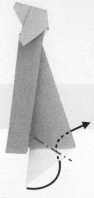

8 僅內側再次向內壓
摺，露出尾巴。

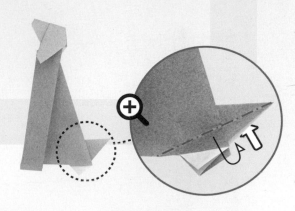

9 如圖般將末端凸摺隱藏於內
側。背面摺法也相同。

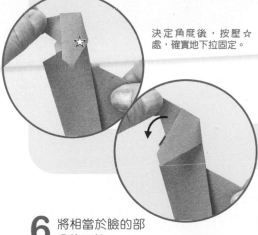

決定角度後，按壓☆
處，確實地下拉固定。

6 將相當於臉的部
分往下拉。

摺好時。從☆的方向看過去的模
樣。

5 如圖般，正面和背面都只
剪開上面1張。

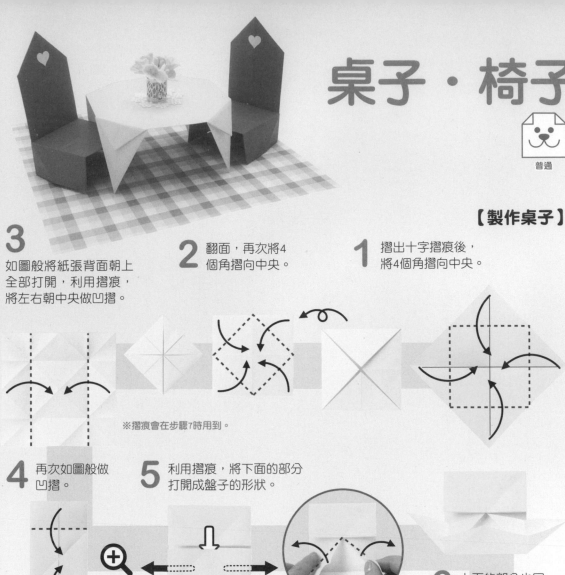

桌子・椅子

普通

【製作桌子】

1 摺出十字摺痕後，將4個角摺向中央。

2 翻面，再次將4個角摺向中央。

3 如圖般將紙張背面朝上全部打開，利用摺痕，將左右朝中央做凹摺。

※摺痕會在步驟7時用到。

4 再次如圖般做凹摺。

5 利用摺痕，將下面的部分打開成盤子的形狀。

6 上面的部分也同樣進行。

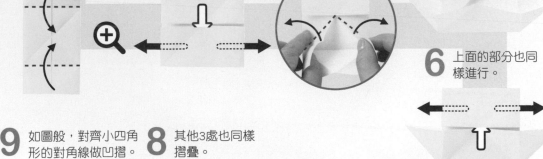

7 如圖般摺疊，讓★與☆重疊。

9 如圖般，對齊小四角形的對角線做凹摺。

8 其他3處也同樣摺疊。

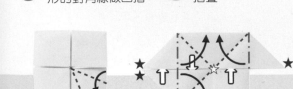

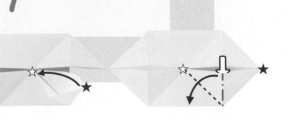

12 其他3處也同樣摺疊。

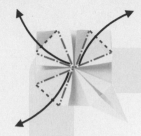

11 利用摺痕，打開中央的部分，摺疊。

10 對齊步驟9摺出的部分，凹摺出摺痕。將步驟9摺好的部分回復原狀。其他3處也同樣進行。

13 如圖般，連同下面的紙一起做凹摺。

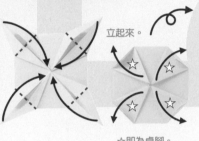

立起來。

☆即為桌腳。

如圖般立起桌腳後，整理形狀。

完成！

【製作椅子】

1 摺出十字摺痕後，如圖般對齊中央線做凹摺。

背面

（A）

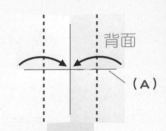

5 對齊步驟3的摺痕做凹摺。

4 朝著步驟3的摺痕做階梯摺。

3 下面的部分對齊中央線摺出摺痕。

2 上面的角對齊中央線凹摺。

（A）（B）

（A）

（B）

（A）

（B）

（A）

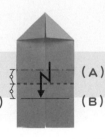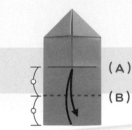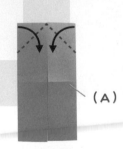

6 左右對齊中央線做凹摺。

7 打開箭頭處。

8 將☆（椅背處）往前折，下面的部分如圖般整理形狀。

完成！

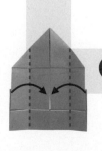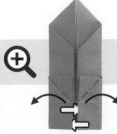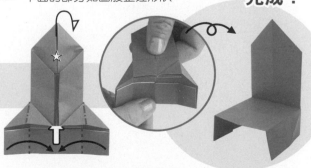

風琴

簡單

2 如圖般摺出摺痕。

1 對摺成長方形。

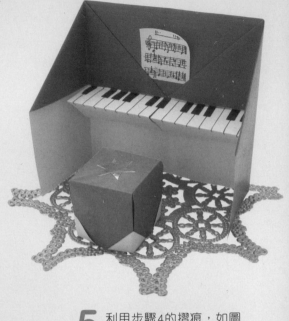

3 左右對齊中央線做凹摺。

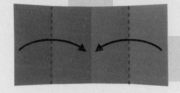

4 如圖般摺出摺痕。

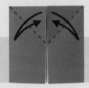

5 利用步驟4的摺痕,如圖般打開摺疊。另一邊的摺法也相同。

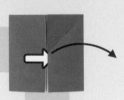

7 對半往下摺。

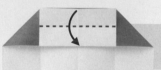

6 只有中間部分如圖般往上摺。

正在摺的模樣

8 左右做凹摺。

9 打開左右,將(A)放下來,使其立起。

(A)

完成!

網袋

普通

剪刀

7 正面朝上，將輕量的東西放在中央，拿起☆和★，網袋就完成了。

☆
★

完成！

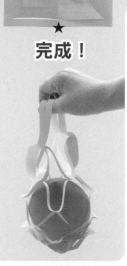

也可以讓☆套入★的下方來提著。

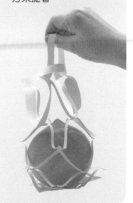

使用大的塑膠布來代替紙品，就可以做出實用的袋子。

6 全部打開，但要注意避免弄破。

※剪的時候要非常小心，以免剪斷了。剪入的間隔和數目也可以再多一些。

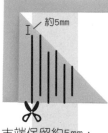
約5mm

5 末端保留約5mm，如圖般交互剪入。

4 在剪入的盡頭和右下角的連結線上做凹摺。

約1cm

3 保持重疊狀態，剪到畫線處。

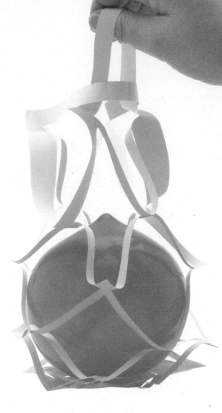

1 對摺成長方形。

2 再對摺成正方形。

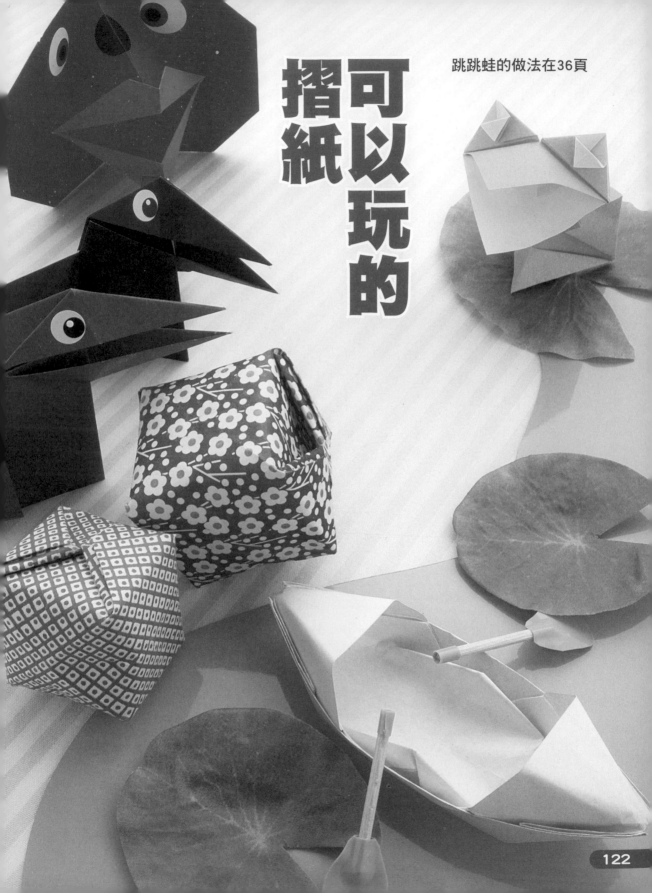

可以玩的摺紙

跳跳蛙的做法在36頁

紙砲

用力往下甩，就會發出巨大聲響的紙砲。如果是用約半張報紙大的紙張來做的話，就可以發出非常巨大的聲響。

簡單

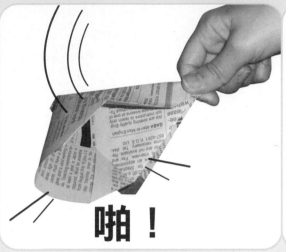

啪！

6 將上面1張往下凹摺，背面也同樣凹摺，摺疊成三角形。

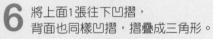

1 對摺出摺痕後，4個角對齊該摺痕做凹摺。

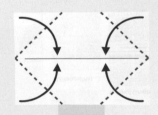

5 背面也同樣打開。

2 對摺。

完成！

拿著這裡

3 再對摺。

不妨用各種不同的紙來製作，試試看會發出什麼樣的聲音。

4 如圖般，打開☆部分。

大嘴巴

普通

原案：ドリス浅野、李瑛順、
Vincent Palacios

7 依（B）、（A）的
順序來摺。

（A）

（B）

1 對摺成三角形。

6 末端小小地折疊。另一邊
的摺法也同步驟3～6。正
面朝上，全部展開。

2 以3分之1的寬度，左右做凹
摺。依（A）、（B）的順序
來摺。

（B）　　　　（A）

8 末端凹摺成小小的
三角形。

5 如圖所示，讓☆線和★
線重疊般地摺出摺痕。

3 上面1張對摺成三角形。

9 凹摺出摺痕，
使其立起。

4 再將上面1張對摺成
三角形。

向左右開合，嘴巴就會一開一合的。也可以像面具一樣貼在自己的嘴巴上看看。

★看起來像什麼？★

用色彩豐富的雙面色紙來摺。看起來像什麼呢？就像是企鵝、小狗、魚兒的臉對吧！請試著用各種顏色的紙來摺摺看吧！

 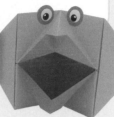

13 再次凹摺。

12 上面1張往左凹摺。

完成！

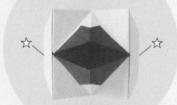

17 抓住☆，向左右拉開，就完成大嘴巴了。

14 如圖般，上面1張做凹摺。

11 上下嘴唇如圖般保持浮起的狀態，於中央線做凹摺。

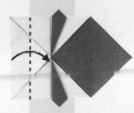

15 邊角摺成三角形，藏到後面。

10 如圖般，重新做出摺痕，抓住○使其立起，成為上嘴唇。下面的嘴唇摺法也同步驟8～9。

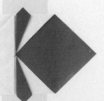

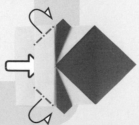

16 另一邊的摺法也同步驟12～15。

發牢騷的青蛙

原案：辻昭雄

普通

1 對摺成三角形。

2 讓☆和★重疊。

3 輕輕摺出十字摺痕，顯示出中心點的位置，如圖般讓☆重疊在中心點上。

4 只將左右上面1張如圖般摺疊。

5 如圖般對摺。

6 如圖般再對摺。

7 打開三角形，使其成為四角形。

8 如圖般摺疊。

9 另一邊的摺法也同步驟6~8。

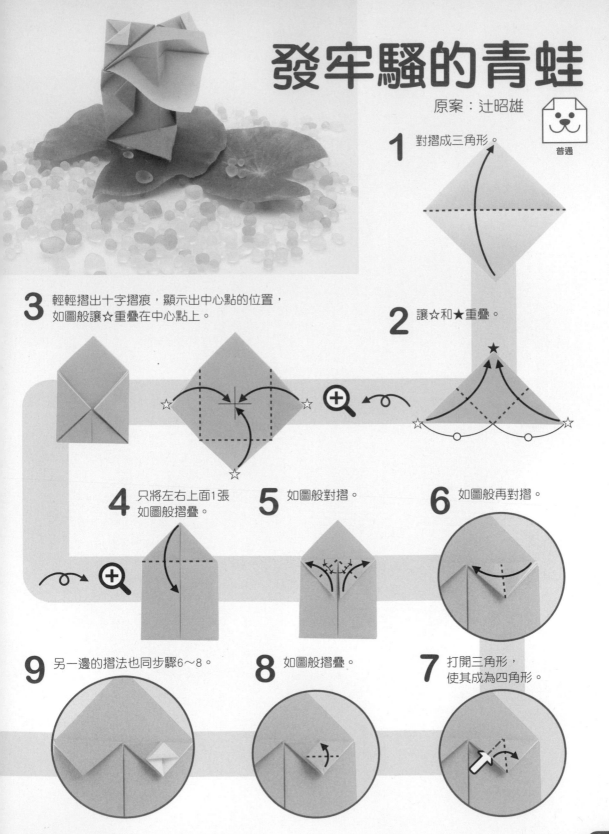

11 沿著眼睛，凸摺出摺痕。

10 下面的三角形依摺痕摺疊，一邊將末端弄尖。

兩眼完成了！

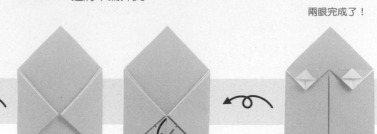

末端

12 利用步驟11的摺痕，於中央線做凹摺。

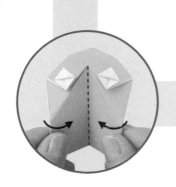

從側面看的模樣

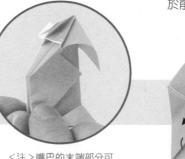

<注>嘴巴的末端部分可能會依狀況而與照片不同。

13 僅將1張嘴巴的紙對著腹部方向慢慢拉開。（A）、（B）做凹摺，形成相當於前腳的部分。

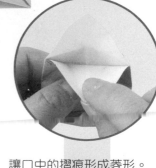

（A）（B）

將嘴巴大大地打開

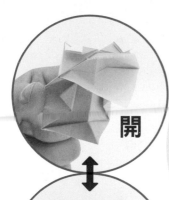

開

合

手指捏著☆一壓一放，嘴巴就會一開一合地動作。

完成！

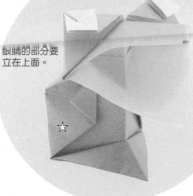

眼睛的部分要立在上面。

☆

14 讓口中的摺痕形成菱形。拿著☆，如圖般做凸摺。

☆ ☆

聒噪的烏鴉

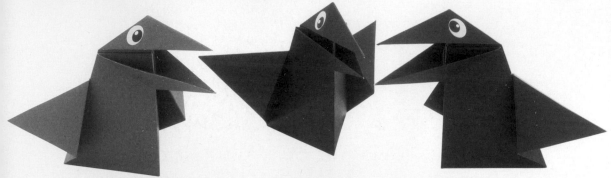

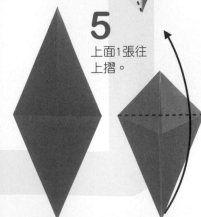

正在摺的模樣

4 另一邊的摺法也同步驟3。

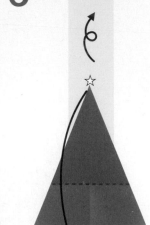

5 上面1張往上摺。

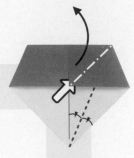

3 打開，如圖般摺疊。

☆

★

2 往下凹摺，讓☆和★重疊。

1 對摺成三角形，摺出摺痕後，左右對齊中央線做凹摺。

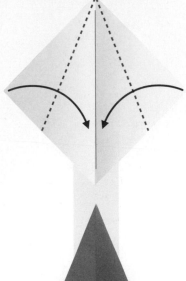

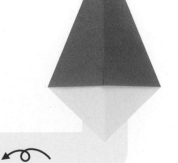

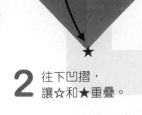

大大的嘴巴會一開一合的聒噪烏鴉。用兩手在兩側的翅膀下方拿著或開或閉，鳥嘴也會跟著打開或閉合。也可以玩玩看用鳥嘴啄取衛生紙團或是豆子的遊戲哦！

完成！

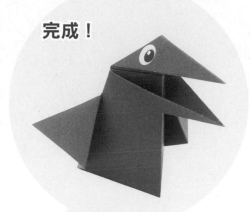

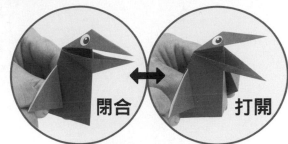

閉合　　　**打開**

8
上面1張如圖般往下摺。

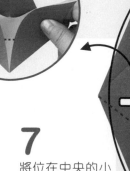

正在摺的模樣

7
將位在中央的小三角形拉向兩側，一邊往上摺，讓☆和★重疊。

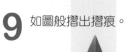

12
一摺疊，鳥嘴就會閉合。翅膀斜斜地做階梯摺。另一側的翅膀摺法也相同。

9 如圖般摺出摺痕。

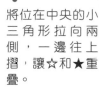

6
如圖般，下面的角對齊中央橫線地摺出摺痕。

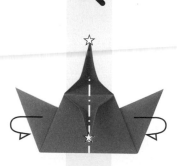

10 上面的部分也同步驟8一樣摺出摺痕。

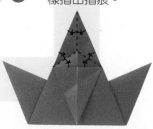

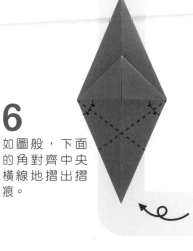

11
從下面捏住☆，做出鳥嘴的形狀後，於中央線凸摺。

遊艇 1

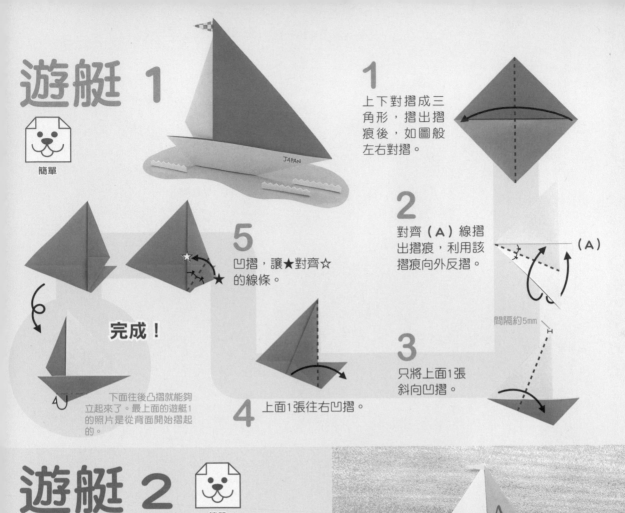

簡單

1 上下對摺成三角形，摺出摺痕後，如圖般左右對摺。

2 對齊（A）線摺出摺痕，利用該摺痕向外反摺。

間隔約5mm

3 只將上面1張斜向凹摺。

4 上面1張往右凹摺。

5 凹摺，讓★對齊☆的線條。

完成！

下面往後凸摺就能夠立起來了。最上面的遊艇1的照片是從背面開始摺起的。

遊艇 2

簡單

使用3分之1大的長方形色紙。

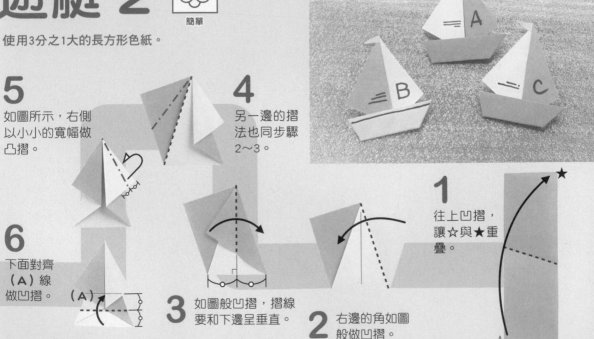

5 如圖所示，右側以小小的寬幅做凸摺。

6 下面對齊（A）線做凹摺。（A）

4 另一邊的摺法也同步驟2～3。

3 如圖般凹摺，摺線要和下邊呈垂直。

2 右邊的角如圖般做凹摺。

1 往上凹摺，讓☆與★重疊。

小船

困難

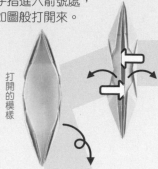

7 手指進入箭號處，如圖般打開來。

打開的模樣

6 對齊中心點做凹摺。

1 摺出十字摺痕後，4個角對齊中心點，摺出摺痕。

8 按住☆，將整體翻過來。

☆　☆

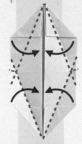

5 如圖般摺疊。

2 如圖般，對齊步驟1的摺痕做捲摺。

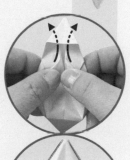

4 4個角對齊中央線，確實地凹摺成三角形。

⊕ **3** 對齊中央線，兩側向內凹摺。

完成！

1張色紙可以做3艘遊艇。以白色面朝上來摺的話，船身就會變成藍色的。

7 如圖般做小小的凸摺，確實固定。

完成！

⊕

龍

困難

這是使用2張對半裁剪的色紙縱向黏貼後製作而成的。

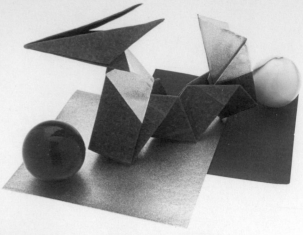

1 如圖般摺出摺痕。

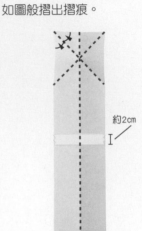

約2cm

4 另一邊也同樣摺疊。

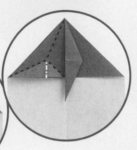

2 在步驟1的摺痕相交處摺出橫向的凸摺摺痕。利用步驟1的摺痕,如圖般摺疊。

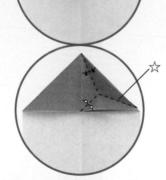

3 如圖般對半凹摺,摺出摺痕。捏著☆處往下摺。

5 如圖般,邊角對齊中央線做凹摺。

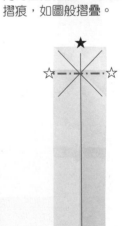

正在摺的模樣

完成！

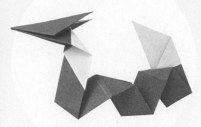

※即使無法像照片一樣精美，只要完成時看起來像龍就可以了。還可以變化出各種不同的姿勢喔！

正在摺的模樣

12 從尾巴拉出做蛇腹摺的部分，變成曲折狀。

11 鼻尖朝上，確實折疊固定。

9
如圖般，以相同間隔在上半部摺出2條摺痕。身體做蛇腹摺，頭部做凸摺。

頭

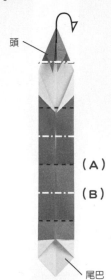

（A）
（B）
尾巴

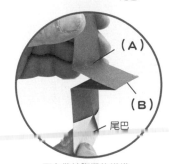

（A）
（B）
尾巴

正在做蛇腹摺的模樣

10 全體於中央線凹摺。

8
如圖般摺出2條摺痕。

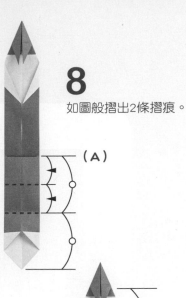

（A）

7 如圖般對半凹摺，摺出摺痕。

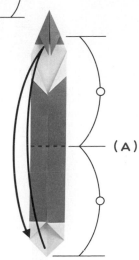

（A）

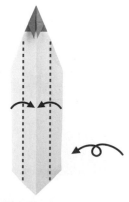

6 兩側對齊中央線做凹摺。

133

特技馬（馬）

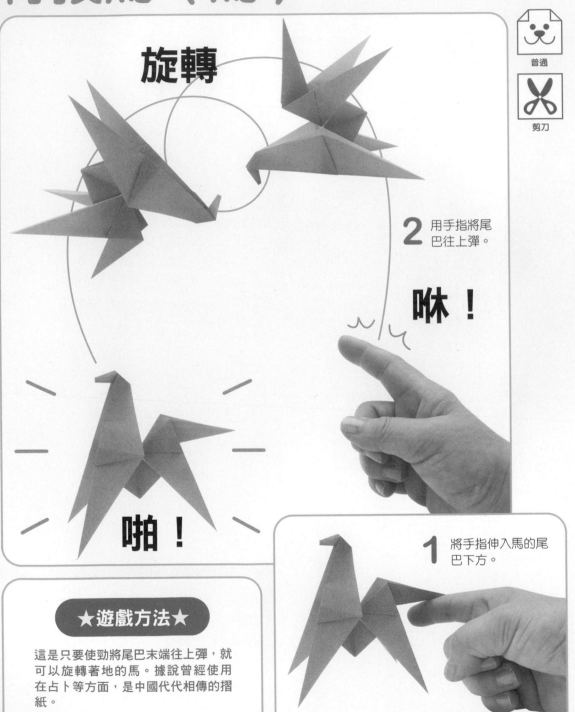

旋轉

2 用手指將尾巴往上彈。

咻！

啪！

1 將手指伸入馬的尾巴下方。

★遊戲方法★

這是只要使勁將尾巴末端往上彈，就可以旋轉著地的馬。據說曾經使用在占卜等方面，是中國代代相傳的摺紙。

2 如圖般摺出摺痕。讓（A）、（B）對齊中央線，（C）對齊（A）、（B）摺成的線做凹摺後，回復原來的形狀。

1 如圖般摺出摺痕，讓3個☆和★重疊。

背面

3

剪入上面1張的中央線到步驟2所形成的橫向摺痕為止。左右如圖般凹摺。背面的做法也同步驟2～3。

4 如圖般，左右對齊中央線做凹摺。背面摺法也相同。

6 鼻尖向內壓摺。

5 將圖中的2處向內壓摺。

完成！

這是可以用4隻腳站立的馬。

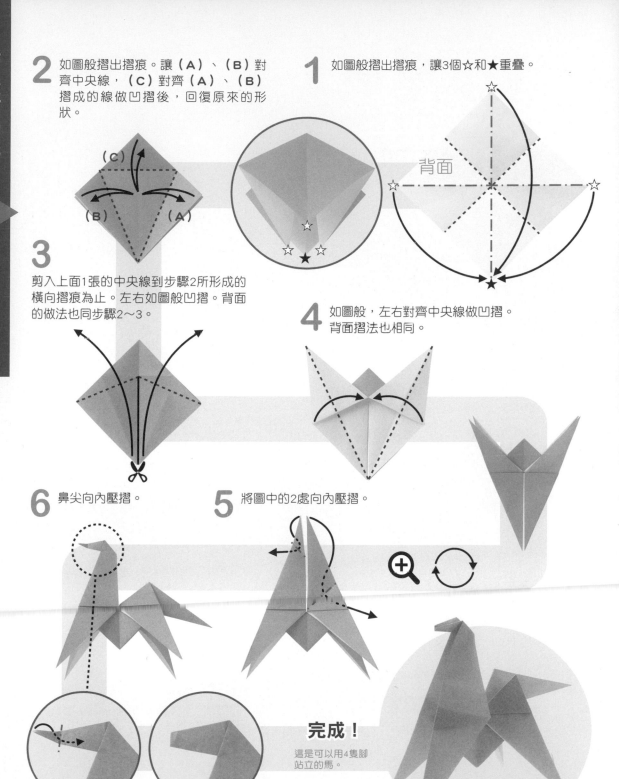

振翅小鳥

這是大幅拍動翅膀的鳥。

簡單

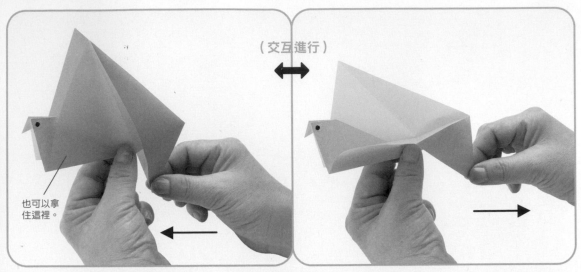

（交互進行）

也可以拿
住這裡。

1 對摺成三角形，摺出摺痕後，
如圖般對半凹摺。

2 如圖般摺出摺痕後，向外反摺。

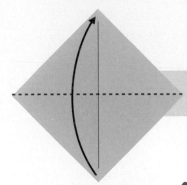

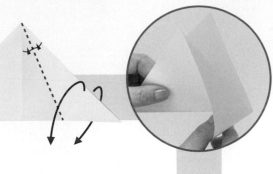

4 末端部分也向內做小小的壓摺，
做成鳥嘴。

3 另一邊摺出摺痕後，
向內壓摺。

完成！

2 對齊中央線，左右的上面1張做凹摺。背面摺法也相同。

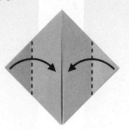

1 如圖般摺出摺痕，讓3個☆和★重疊。

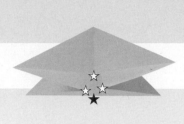
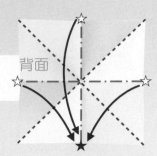
背面

3 左右角只取1張對齊中央做凹摺。背面摺法也相同。

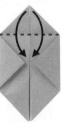

紙氣球
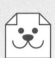
普通

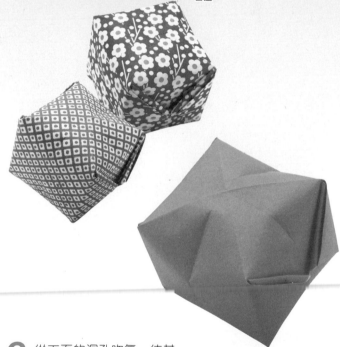

4 如圖般只取1張向下凹摺。

5 再次凹摺，確實插入步驟3所摺出的隙間。背面的摺法也同步驟4~5。

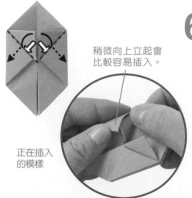

稍微向上立起會比較容易插入。

正在插入的模樣

6 從下面的洞孔吹氣，待其膨脹成四方形後，整理形狀。

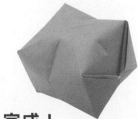

完成！

火箭

使用對半裁剪成長方形的色紙。

簡單

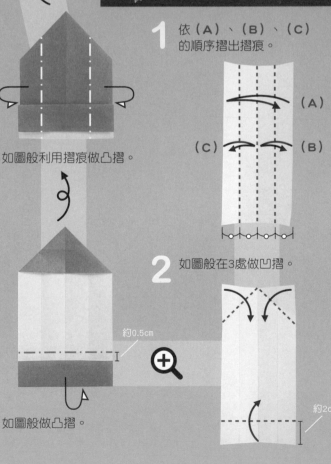

另一邊的摺法也相同。

5 紙張打開，
如圖般摺疊。

1 依（A）、（B）、（C）
的順序摺出摺痕。

（A）

（C）　　　　（B）

4 如圖般利用摺痕做凸摺。

2 如圖般在3處做凹摺。

約0.5cm

約2cm

完成！

※右上的照片是從紙張正面開始摺，
　最後畫上圖案的成品。

3 如圖般做凸摺。

紙飛機

簡單

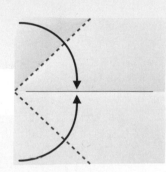

3 前端對齊☆（中心點）做凹摺。

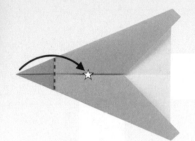

2 再次對齊中央線做凹摺。

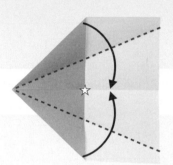

1 對摺成長方形，摺出摺痕後，左右角對齊摺痕凹摺。

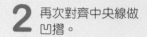

4 中央線做凸摺。

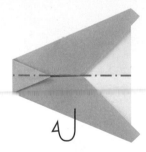

5 上面1張在一半的位置往下凹摺，做成機翼。背面摺法也相同。

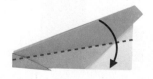

完成！

展開機翼，用姆指和食指夾著★處輕輕推出去，飛機就會飛了。

雙併船

普通

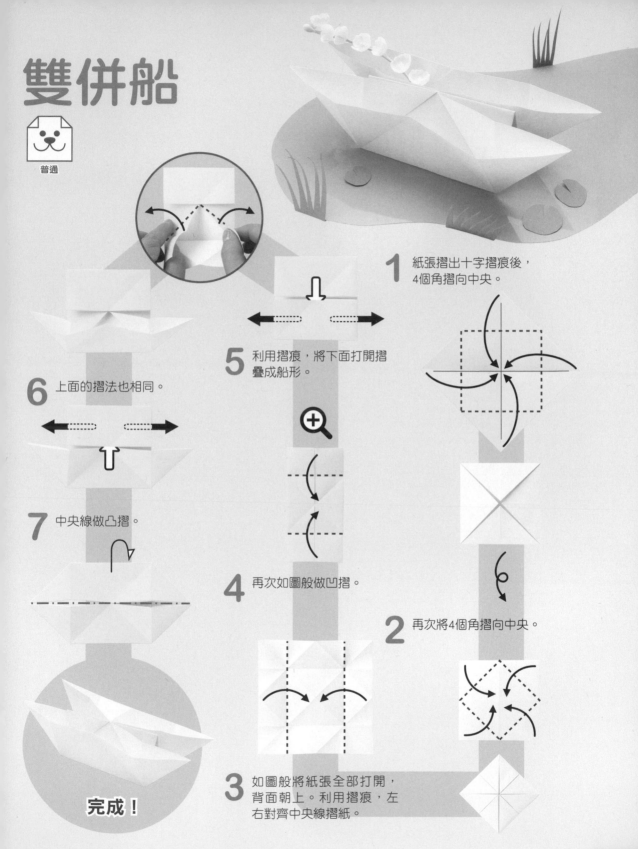

1 紙張摺出十字摺痕後，4個角摺向中央。

2 再次將4個角摺向中央。

3 如圖般將紙張全部打開，背面朝上。利用摺痕，左右對齊中央線摺紙。

4 再次如圖般做凹摺。

5 利用摺痕，將下面打開摺疊成船形。

6 上面的摺法也相同。

7 中央線做凸摺。

完成！

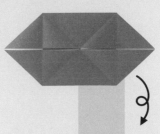

帆船

簡單

1 與雙併船到步驟7為止的做法相同。

2 上面1張斜向凹摺。下面的部分從背面翻出到正面。

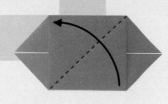

3 只有1張做凹摺。

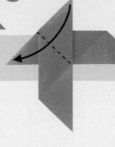

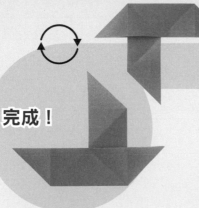

完成！

風車

簡單

使用有點厚度的紙來摺，
就可以變成風一吹就真的會轉動的風車。

與雙併船到步驟6為止的做法相同，在上面1張的2處做凹摺。

完成！

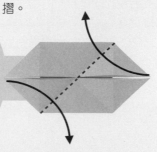

這是從背後以竹籤穿刺，中央用玉米芯固定的風車。中央也可以使用小珠子等來固定。

變身船的遊戲方法

1 請對方拿著船頭（★），閉上眼睛。趁這個時候，如圖般向下摺。背面也同樣向下摺。

2 請對方打開眼睛，確認自己拿的是哪裡？

咦？

原本拿著的船身變成船帆了!?

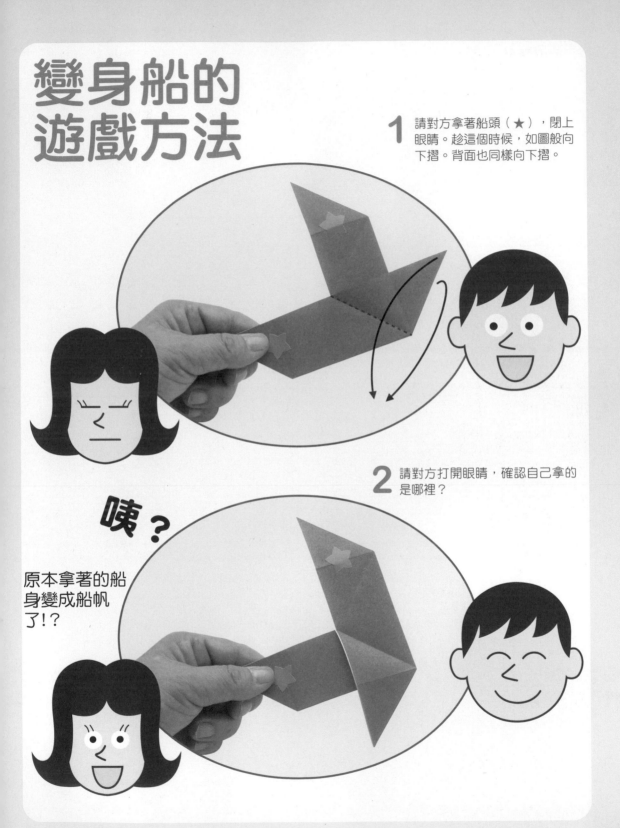

變身船的遊戲方法

節日的摺紙

Rika.K

圓形大年糕

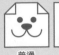

普通　剪刀

這是用 1 張色紙和 1 張 16 分之 1 大小的色紙製作而成的。

1 摺出十字摺痕。

2 左右摺出摺痕。

3 上下也摺出摺痕。

5 如圖般在 8 處剪開。

剪掉

4 上面部分做階梯摺。下面部分摺出摺痕。

約 3 分之 1

約 3 分之 1

6 如圖般做凹摺，不要露出白色底。

7 如圖般做凸摺，下面部分做凹摺。

8 上面 1 張如圖般凹摺。

11 如圖般利用摺痕做階梯摺。

10 （C）〜（F）的 4 個角，摺成和上面的（A）、（B）三角形約同等大小。

（D）

（C）

（F）

（E）

9 如圖般摺（A）、（B）的角。

（B）

（A）

12 （G）做凸摺隱藏到裡面。（H）如圖般做階梯摺。

（H）

（G）

13 階梯摺的角和（G）一樣做凸摺隱藏到裡面。

完成！

旁邊加上以 43 頁「山茶花葉片」摺法所做成的葉片。

144

3 做階梯摺，讓★來到☆的內側。

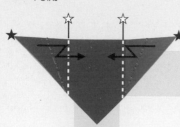

2 如圖般在左右摺出摺痕。

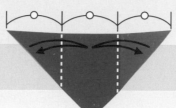

1 對摺成三角形。

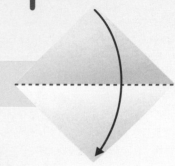

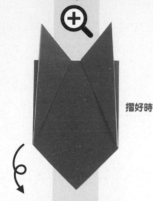

摺好時

鬼面具

簡單

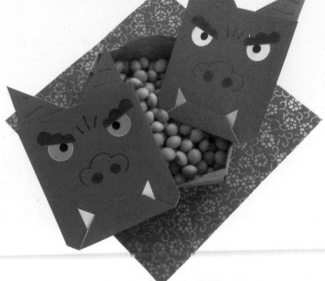

4 只有上面1張摺出摺痕。

5 只有上面1張從下部末端剪到步驟4的摺痕處。

6 如圖般向上翻摺。

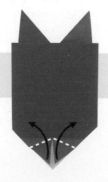

7 下面的紙做捲摺。

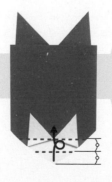

畫上眼睛和鼻子‧

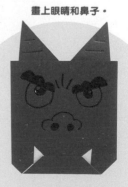

完成！

偶人娃娃
(女偶人・男偶人)

普通　剪刀

8 如圖般對齊步驟7的摺痕，做出摺痕。

7 上下對摺，摺出中央線的摺痕。

1 摺出十字摺痕後，4個角摺向中央。

背面

9 利用步驟7、8的摺痕，打開後摺疊。

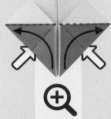

6 讓☆與★重疊。

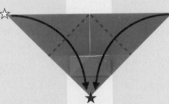
正在摺的模樣

2 如圖般，上面1張往外凹摺。

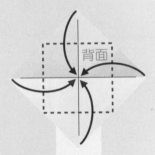

10 如圖般，上面的部分做階梯摺，下面的部分做凸摺。

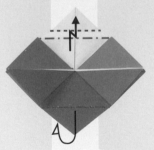

5 上面1張如圖般打開摺疊。

3 上半部凸摺到後面。

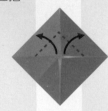

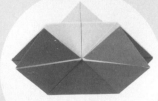

完成！
男偶人使用藍綠色系的摺紙，摺法相同。

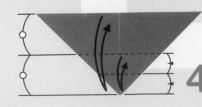

4 上面1張如圖般摺出2條摺痕。

146

3 保持重疊狀態,
再次對半摺出摺痕。

2 中間對摺出摺痕後,
兩側向內凹摺。

1 將金色色紙對半
凸摺。

4 紙張打開就變成了8等份,
重新調整出凹凸相間的摺痕,
做成金屏風。

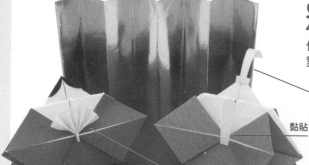

冠、笏

使用將 16 分之 1 大小的色紙再縱向
對半裁剪的紙,如圖所示裁剪而成。

黏膠

卷起

黏貼

纏捲在頭上(黏貼)

黏貼

女偶人的扇子

使用 16 分之 1 大小的色紙來製作。先做好
細密的蛇腹摺,中央以紙捲固定。在中間
剪開,將蛇腹摺打開,就會變成扇子的形
狀。

10mm

30mm

約3、4mm

女偶人的頭髮

使用如右圖般大小的色紙來製作。縱向對
摺,上面的角剪成弧形。將弧形部分摺好,
如圖般貼在女偶人的頭上。

2cm

7.5cm

銀河・閃亮星星 星星卡片

剪刀

【銀河】

簡單

使用對半裁剪的長方形色紙製作。

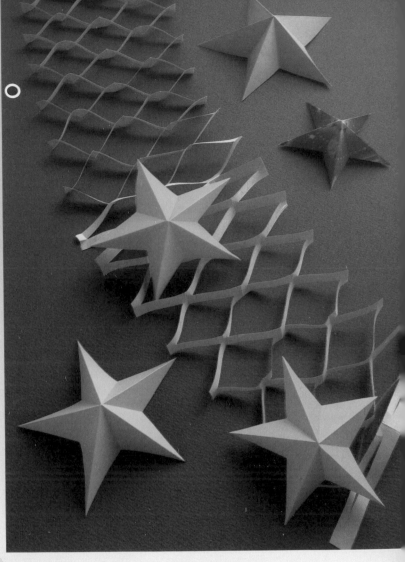

1 橫向對摺。

2 上面1張再對摺。
背面摺法也相同。

3 如圖般,上下交錯地剪開。

148

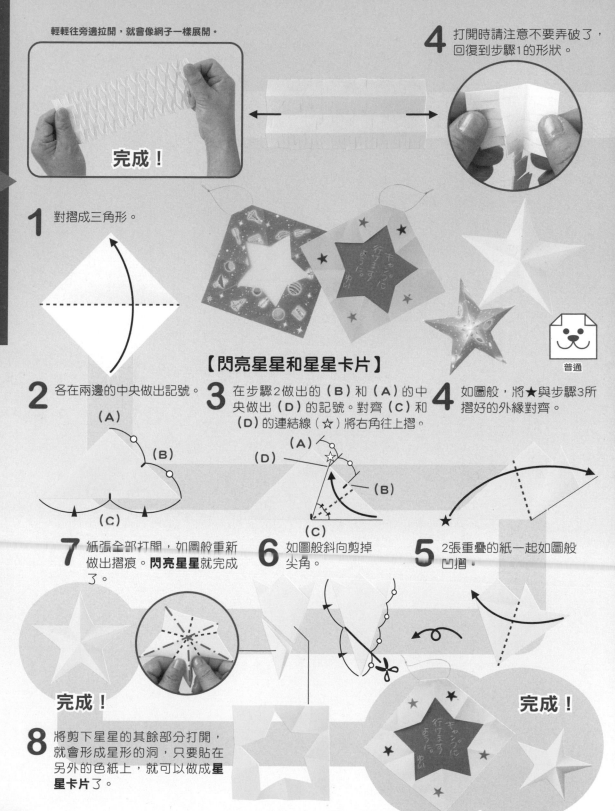

輕輕往旁邊拉開，就會像網子一樣展開。

完成！

4 打開時請注意不要弄破了，回復到步驟1的形狀。

1 對摺成三角形。

【閃亮星星和星星卡片】

普通

2 各在兩邊的中央做出記號。

(A)

(B)

(C)

3 在步驟2做出的（B）和（A）的中央做出（D）的記號。對齊（C）和（D）的連結線（☆）將右角往上摺。

(D)

(A)

☆

(B)

(C)

4 如圖般，將★與步驟3所摺好的外緣對齊。

★

7 紙張全部打開，如圖般重新做出摺痕。**閃亮星星**就完成了。

6 如圖般斜向剪掉尖角。

5 2張重疊的紙一起如圖般凹摺。

完成！

完成！

8 將剪下星星的其餘部分打開，就會形成星形的洞，只要貼在另外的色紙上，就可以做成**星星卡片**了。

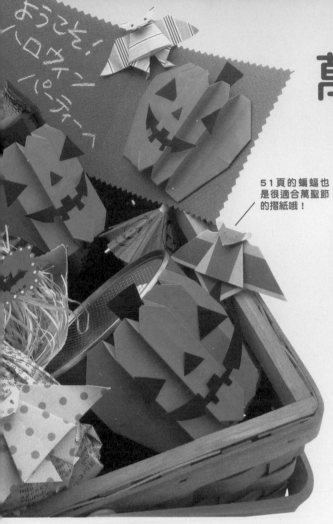

萬聖節南瓜

原案：中島進

困難　　剪刀　　黏膠

使用橘色色紙以及要用於臉部與瓜蒂的4分之1大小黑色色紙來製作。

1 摺出十字摺痕後，上下對齊中央線做凹摺。

背面

2 左右對齊中央線做凹摺。

（A）　☆　（A）

3 如圖般往外對半凹摺。

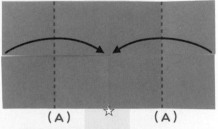

（B）　（B）

4 翻面後，左右對齊中央線做凹摺。

（c）　（c）

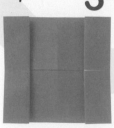

紙張打開，回復到步驟2的形狀。

7 將4個角凹摺。

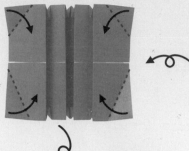

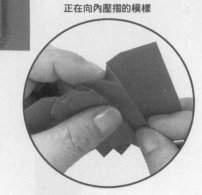

正在向內壓摺的模樣

8 將黑色摺紙對摺成長方形，以如圖般的感覺剪下果蒂、眼睛、鼻子、嘴巴後打開。

眼睛要倒轉過來。

9 將剪下的果蒂、眼睛、鼻子、嘴巴貼在步驟7摺好的紙上。

6 依照步驟5的指示進行摺紙後，將8個角向內壓摺。

從背後貼上

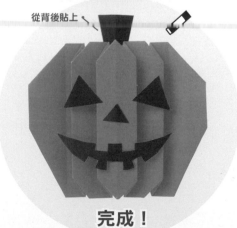

完成！

可以摺多一些用於卡片上，或是黏貼在瓶瓶罐罐上，對萬聖節派對會非常有用哦！

（C）（A）（B）☆　（C）（A）（B）

5 如圖般摺出凹摺和凸摺的摺痕。

聖誕老公公 1・2・3

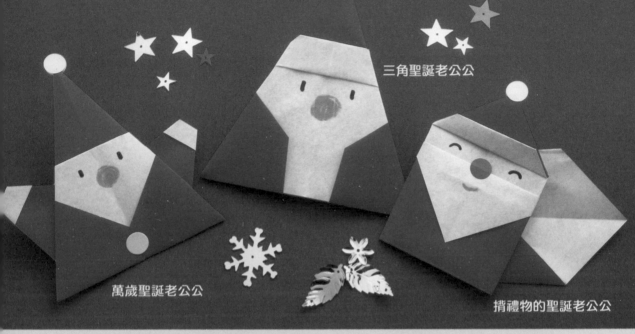

三角聖誕老公公

萬歲聖誕老公公

揹禮物的聖誕老公公

三角聖誕老公公

簡單

1 對摺成三角形。

2 2張重疊，如圖般做約2cm的凹摺後打開，將背面朝上。

3 左右角利用摺痕做凹摺。

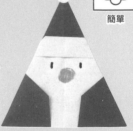

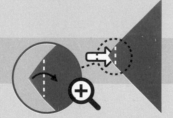

7 如圖般做凹摺。

在橫長相同長度處做凹摺。

8 如圖般做凹摺。

完成！

帽子末端貼上圓形白紙，畫上眼睛鼻子，就變成可愛的三角聖誕老公公了。也能夠站起來喔！

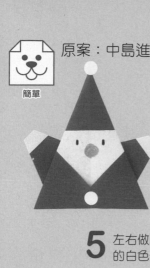

原案：中島進

簡單

萬歲聖誕老公公

1 色紙下方以約1cm的寬度做凹摺後，如圖般對摺出摺痕。

2 如圖般，兩角對齊中央線做凹摺。

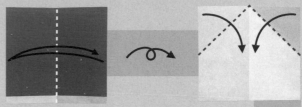

5 左右做階梯摺，將臉旁的白色部分隱藏起來。

4 如圖般凹摺。

3 再次對齊中央線做凹摺。

6 袖口的角做凹摺。

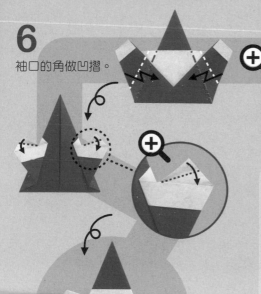

將手往上舉，好像在高呼萬歲的聖誕老公公。

完成！

5 往上凹摺，讓☆移到★的位置。

4 如圖所示，露出中央線，左右大約同等地做凹摺。

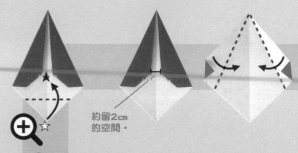

約留2cm的空間。

6 如圖般做捲摺。

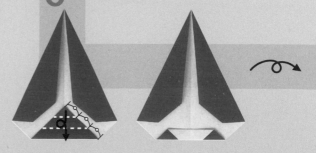

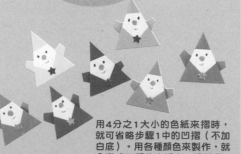

用4分之1大小的色紙來摺時，就可省略步驟1中的凹摺（不加白底）。用各種顏色來製作，就會變成可愛的小矮人。這裡是7個小矮人。

153

3

對齊步驟2的摺痕末端做凹摺（A），下面的角以步驟2摺出的摺痕做凹摺（B）。

（A）　　（C）

（B）

2 從下面以4分之1的寬度做凹摺後，紙張打開。

1 對摺成三角形。

揹禮物的聖誕老公公

普通

4 對齊大三角形（有顏色的三角形），如圖般在兩側摺出摺痕。

5 上面的角對齊大三角形的頂點，摺出橫向的摺痕。

（D）

8 如圖般，將步驟7的摺痕以3分之1的寬度做3次捲摺。

7 如圖般，將上面1張摺出摺痕。

6 將★凹摺到（C）下面約1cm處。☆在（D）做凹摺。

☆

（D）

（C）

約1cm

9 如圖般，左右往後凸摺。

10 如圖般，先在左側摺出摺痕後，右側做凹摺。

這是揹著禮物袋的聖誕老公公。

13 凹摺，做成袋子的形狀。

12 如圖般摺出摺痕後摺疊。

11 將背面的1張打開，做為正面。

完成！

聖誕樹

普通

剪刀

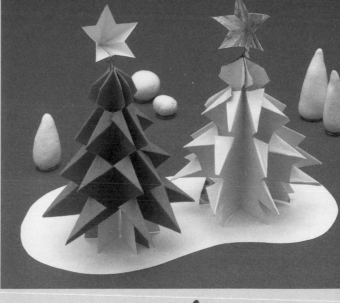

1 摺出摺痕。讓3個☆和★重疊。

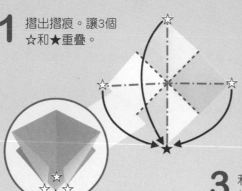

2 對齊中央線,上面1張摺出摺痕。

3 利用步驟2的摺痕,如圖般打開摺疊。

4 上面1張向右摺,另一邊的摺法相同。背面摺法也相同。

8 將末端分成5片和3片,在5片這一邊剪開。

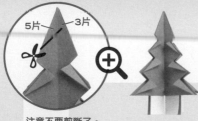

5片　3片

注意不要剪斷了。

7 其他面的摺法也一樣。

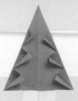

6 將剪開處如圖般1張1張做凹摺。

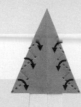

5 如圖般剪開畫線部分。

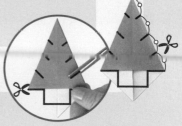

9 拿著末端,將剪開的部分倒向3片這一邊。

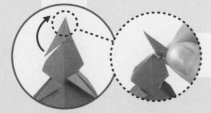

10 打開成星形。

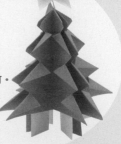

完成!
整理好形狀即可。

雪人

普通

剪刀

使用對半裁剪成長方形的色紙。

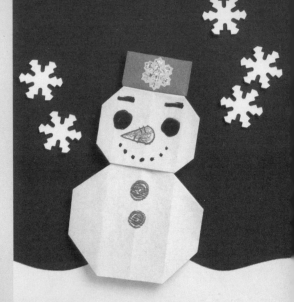

6

如圖般再次凹摺。

7

如圖般在2處做階梯摺。

8

為了讓階梯摺的部分更牢固，如圖般往後凸摺。

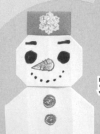
完成！

5

除了帽子之外，其他的角全部如圖般做凹摺。

4

凸摺，做成帽子。

3

如圖般摺出橫向摺痕後，剪入到步驟2的摺痕處。一共剪開4個地方。

1

摺出十字摺痕。

2

左右對齊中央線，摺出摺痕。

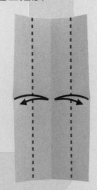

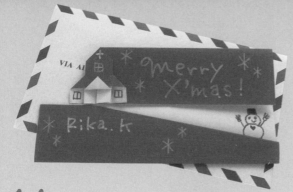

教堂卡片

普通

剪刀

原案：中島進

1
對摺成長方形，摺出摺痕後，上下對齊摺痕做凹摺。

2
左上角對齊中央線摺成三角形，做出摺痕。

3
利用摺痕向內壓摺。

4
上面1張做凹摺後，全部展開。

5
以步驟4的摺痕為標準，剪開2處。

（A）

6
僅上面部分回復到步驟4的（A），將三角形兩端的☆對齊★，摺出摺痕。

7
利用步驟6的摺痕，再次將☆對齊★，摺出摺痕。

8
將步驟7的摺痕做凸摺，如圖般打開成四角形。

9
如圖般做凸摺，隱藏到裡面。

10
左右各取1張如圖般打開。

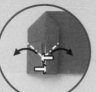

11
如圖般將上面1張往上摺。

12
右下角斜向捲摺。

13
利用摺痕做凹摺。

完成！

利用斜線做成有景深感的「夜空教堂風景」卡片。

貼上。

打開卡片，可以在裡面寫上訊息。

聖誕紅

普通　　剪刀　　黏膠

原案：中島進

使用2張綠色色紙和2張紅色色紙
（約綠色色紙的3分之2大小）來製作。

1 如圖般摺出摺痕，
讓3個☆對齊★。

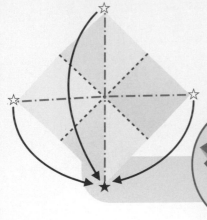

2 摺出中央記號（☆）後，
左右角對齊☆，確實摺出摺痕。

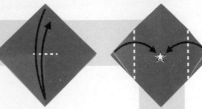

背面也摺法相同。

3 正面朝上，全部打開。

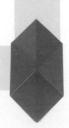

5 剪開的左右角利用摺痕做
凸摺。

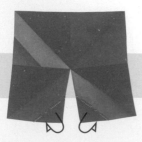

4 下面的中央線剪入到☆處為止。

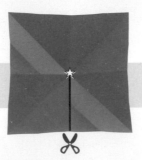

158

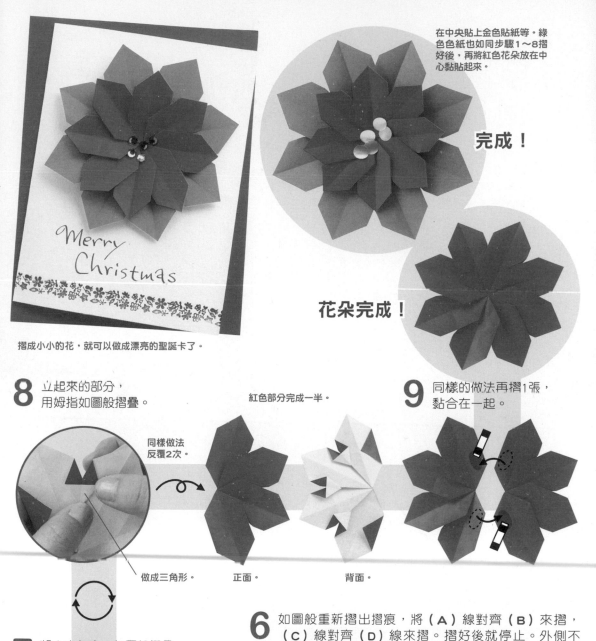

在中央貼上金色貼紙等。綠色色紙也如同步驟1～8摺好後，再將紅色花朵放在中心黏貼起來。

完成！

花朵完成！

摺成小小的花，就可以做成漂亮的聖誕卡了。

8 立起來的部分，用姆指如圖般摺疊。

同樣做法反覆2次。

做成三角形。

紅色部分完成一半。

正面。

背面。

9 同樣的做法再摺1張，黏合在一起。

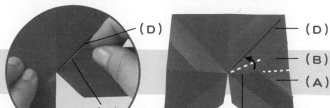

7 將☆立起來，如圖般摺疊。

6 如圖般重新摺出摺痕，將（A）線對齊（B）來摺，（C）線對齊（D）線來摺。摺好後就停止。外側不摺。

（D）

（C）

（D）
（B）
（A）

（C）

國家圖書館出版品預行編目資料

親子同樂玩摺紙 / 小林一夫著；彭春美譯.
- 二版. - 新北市：漢欣文化，2019.06
160面；18x23.5公分. --（愛摺紙；16）
ISBN 978-957-686-777-4（平裝）
1.摺紙

972.1　　　　　　　　　108007840

●作者／小林一夫

1941年生於東京。為內閣府認証NPO法人國際摺紙協會理事
長、摺紙會館館長。致力於摺紙等與和紙相關的傳統技術‧文
化的普及。目前在世界各地都有進行摺紙的展示‧演講活動
等。有多數著作。

摺紙會館 home page → http：//www.origamikaikan.co.jp/index.html

日文原著工作人員

●編輯‧製作／松村仕事場
●攝影／加藤啓介
●裝訂‧內文設計／茨木純人
●內文插圖／羽馬有紗
●摺圖指導‧編輯協力／湯浅信江

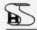 有著作權‧侵害必究　　　定價299元

愛摺紙 16

親子同樂玩摺紙（暢銷版）

作　　者／小林一夫
譯　　者／彭春美
出 版 者／**漢欣文化事業有限公司**
地　　址／新北市板橋區板新路206號3樓
電　　話／02-8953-9611
傳　　真／02-8952-4084
郵撥帳號／05837599 漢欣文化事業有限公司
電子郵件／hsbookse@gmail.com
二版一刷／2019年6月

Oyako de Tanoshimu Origamizukan
© Kazuo Kobayashi / Matsumura shigotoba 2008
First published in Japan 2008 by Gakken Co., Ltd. Tokyo
Traditional Chinese translation rights arranged with Gakken
Education Publishing Co., Ltd. Tokyo through KEIO CULTURAL
ENTERPRISE CO., LTD.